我的職業是
電影字幕翻譯師

一年翻50部電影的祕密！

陳家倩 著

眾文圖書股份有限公司

前言

我專職從事電影字幕翻譯工作十餘年，迄今翻過近六百部院線電影（每天持續增加中）。多年來，我從課堂上以及到各個學校、機構演講時發現，原來在台灣，對於電影字幕翻譯這一行有興趣的人還真不少，大概是覺得能第一手看到新片的工作很夢幻吧。

不過對多數人來說，更常見的情況應該是，從來沒想過有電影字幕翻譯這種專職工作吧？甚至幾乎不曾聽說身邊有誰在做字幕翻譯工作，而平常去看電影時，更是不會想到電影字幕是誰翻的吧？

這個夢幻又神祕的工作，其實背後有著不少不為人知的辛苦代價。我希望透過這本書，分享我一路走來的經驗，讓對這個行業好奇的讀者，能一窺這個工作的內幕。除此之外，我也希望這本書能給新手譯者或有志從事這一行的人一些建議，進

而評估自己適不適合踏入這一行。

本書的內容主要分為兩大部分，第一部分是「電影字幕譯者的生活」，分享我當初進入這一行的經過，以及正式成為專職電影字幕譯者後的半自由生活；第二部分是「電影字幕譯者的專業」，詳細介紹進入這一行所需具備的特質和條件、入行途徑、接案方式及（大家最關心的）收入情況。

另外，一些讀者長年的疑惑，例如為什麼西洋片裡常會看到周董、蔡「一」林、林志「零」這些本土名字？電影片名又是誰取的？……等等，我也都會在本書中一一解答，揭開這個行業神祕的面紗。

說句真心話，電影字幕翻譯這個領域並沒有想像中的困難或遙不可及，但確實與其他種類的翻譯有別，尤其電影字幕翻譯的交期極短，電影裡又經常有許多俚語、雙關語、流行用語、粗俗用語、本土化和台式翻譯需要注意，因此電影字幕譯者的腦袋要隨時維持「高運轉」，才能勝任這個相當重視效率與速度的行業。

對我而言，因為我從小就是重度影痴且求知慾旺盛，這種電影相關又快速運作的工作方式特別適合我。如今，翻譯電影已經成為我生活的一部分，每天早上一醒

來就自動坐到電腦前開工，一天不翻就會手癢，根本不覺得這是工作。這麼多年來，每天看電影和翻電影成為我日常的風景，心情上是很愉快的。我很慶幸自己成為電影字幕譯者，也希望藉由這本書，把這個行業介紹給更多人認識。

最後，我要感謝我在電影發行界的一些貴人，我入行至今獲得許多人的關照，才讓我在這一行站穩腳步。特別要感謝華納老闆 Eric 和 Fisher（謝謝 Fisher 美女當初讓剛入行的我開始翻美商片，也開啟了我們成為好朋友的緣分），還有博偉 Tony、福斯 Raymond 和 Shirley、UIP 的 Jason、甲上 Steven、威望 Charline、采昌 Johnson、褚明仁、AI 等，謝謝這些片商夥伴的提攜，你們的專業知識拓展了我探索電影產業的廣度和深度。當然，最必須感謝我的另一半尤嘉禾，多年來對我無私地付出和包容，你和我們的女兒心玥是我人生中最重要的精神支柱，你們讓我成為更完整的自己。

陳家倩　謹識

二〇一九年　天母家中

目錄

Part 2

電影字幕譯者的專業

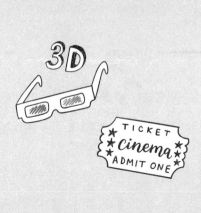

PART 1

電影字幕譯者的生活

超人意志般的求學過程

我大學讀的是公共行政系，渾渾噩噩過了四年，畢業後先後在一家台商和一家日商短暫工作了一陣子，協助主管處理行政事務。後來，很幸運考上日本台灣交流協會的公費獎學金，滿心期待去了日本留學，攻讀國際開發研究科，前後待了兩年。

在日本的留學期間，我深深體會到學語言真的需要環境。當年四月初我去日本時，幾乎連基本的日語問答都不會，結果到了年底，我竟然順利通過日本語能力試驗的一級考試（即現在的最高級N1），才短短幾個月，我的日語能力突飛猛進。留

日第二年，我到一家當地公司打工，全公司一百多人只有我一個外國人，讓我的日文變得更道地。相較之下，我在台灣學英文這麼多年，英文能力都很難有大幅的實質進步。不過在留日期間，我發現所念的科目並非我真正的興趣，再加上中間我去紐約找好朋友玩了一個月，確定我的最愛還是歐美文化（我是看美國電影、聽英美搖滾樂長大的），讓我決定放棄日本的研究所，毅然決然地返回台灣，準備申請留學美國。

從日本回台灣之後，家裡出了一些狀況，讓我留美的夢想泡湯……。後來，我前後進入幾間較大型的企業上班，主要是從事行銷方面的工作，以及擔任高階主管的英文祕書（不知為何，我就是沒找到日文相關的工作），但不甘寂寞的我還想繼續求學。因為一直以來我就對英文很有興趣，高中之前的英文底子也還不錯（大學聯考時，還因英文高分免修大一英文，但後來改修日文卻混到被當），原本想找個跟英文相關的研究所來讀，還花了幾萬元報名補習班的英美文學課，但白天上班，晚上上課，體力實在吃不消。後來無意間發現有所謂「翻譯」這種系所（當時翻譯系所遠不如現在這麼熱門），而且只要考中翻英和英翻中兩門專業科目，只考語

言，不考文學，似乎比較好準備，抱著姑且一試的心情，在時間有限的準備下居然幸運錄取。

我考取的是中英翻譯所的在職專班，同學都是社會人士，大家的英文程度都有一定水準，有些是資深的英文老師，有些在公家機關負責英文相關的編譯工作。多數同學讀翻譯所只是為了進修，倒不是為了轉職，當時我和一些同學已經開始從事書面翻譯的工作，大家會互相介紹案子（主要是中翻英的政府外包案子，酬勞還不錯）。同學中也有人翻過 Discovery 的節目，我感覺翻譯影片似乎很有趣，於是上網找到幾家正在徵人的字幕公司，其中一家的主要案源是 HBO、Cinemax 和 Star Movies（現已更名為 Fox Movies）等電影頻道的影片。由於電影一直是我的最愛，於是就參加了他們的試譯，通過試譯後，便開始翻譯小螢幕的電影。

再度燃起出國留學的熱情

在讀翻譯所的第二年，我忙得不可開交，每天只睡四小時。白天上班，晚上和

週末上課，其他時間除了要應付分量龐大的功課，還要撥空翻有線電視的字幕，同時我也開始寫碩士論文，還報考了比較文學博士班。另外，我又燃起出國流浪的熱情，所以也申請了英國的電影研究所（沒選美國的原因，是因為當時我已經確定考上博士班，台灣博士班延後入學只有一年期限，去美國讀非製作類的電影研究所需要兩年，但去英國只需要一年即可完成學業）。結果，這一切我全在一年內做到了，當時覺得自己是超人，看來少睡是有回報的。

在英國留學的那一年，我過得特別愜意。雖然課業壓力很大，但因為讀的是自己最愛的電影，倒也樂在其中，還花了許多時間和金錢在歐洲旅行，一年玩遍將近二十個國家，這成為我永生難忘的回憶。從英國歸國之後，無接縫地繼續讀博士班。這時我開始翻院線片，同時在大專院校教課，五年後拿到博士學位。

若是從我的求學過程來看，實在很難看出我日後會以電影字幕翻譯作為專職。我一直在摸索自己的興趣和適合自己的工作，後來因緣際會踏入這一行，迄今已經做了十幾年。這當中有不少的取捨和堅持，實際上，我早年曾有機會到公立大學擔任專任教職，學校系主任還特地打電話給我，花了半小時說服我去面試，結果仍被

我婉拒。這件事後來被我家人和朋友叨唸了許久，說我不知好歹放棄許多人夢寐以求的公立大學專任教職。不過幾年後，有感於台灣字幕翻譯教學的缺乏，我還是把握機會接下了台大翻譯所的兼任助理教授一職。

想一想，也許我的執著就在於，電影字幕翻譯才是我真正夢想的工作。對我來說，翻譯電影不像在工作，而是一種生活中的必要存在。身為字幕譯者，在趕件被操到不償命時，還能達到像我這種樂此不疲境界的自虐者想必不多吧。

取得字幕翻譯的入場券

電影字幕翻譯的入場券2

我在讀翻譯所的第二年，開始兼差翻譯有線電視的電影。有線電視的字幕翻譯工作不難找，不過首先要通過試譯。

當初我只找了一家以電影台為主的電視字幕公司參加試譯，試譯時要親自到他們的辦公室，我記得試譯的內容是翻譯電影的對白和旁白，桌上擺了一本超厚的字典供查詢，畢竟試譯是要測試譯者的中英文轉換技巧，不是要考你認得多少單字。

試譯的內容挺多的，我從早上九點寫到中午十二點半，交卷之後，又戴上耳機

「聽翻」幾分鐘的 Discovery 影片，也就是邊聽英文邊翻出中文，大概又花了半小

時，這樣試譯就結束了。

字幕翻譯的「試翻期」

過了幾天，對方通知我試譯通過了，不過還必須通過「試翻期」。對方表示會給我三支影片試翻，若是到第三支還是翻不好，仍不予錄用。於是，我就展開人生中第一份專業字幕翻譯的工作。

我記得我拿到的第一部電影是 Cinemax 電影台的《真實生活》(*Real Life*)，有一週的時間翻譯。交稿後過幾天，對方給我一些意見回饋，修改了一些句子，並指出需要注意之處。第二部電影是 HBO 的《魔宮傳奇》(*Indiana Jones and the Temple of Doom*)，這稱得上是有線電視的大片。事後想想，他們還真大膽，把大片交給我這個新人翻。同樣在交稿後，給我一些回饋和指正，並稱讚我進步不少。第三部電影是 HBO 的《聖戰奇兵》(*Indiana Jones and the Last Crusade*)，也算是大片。交稿後，他們說我翻得又更好了。通過了這三部電影的試翻期，我才正式成為該公司的

兼職字幕譯者。

目前電視字幕試譯的情況應該跟我當年差不多，只是現在應該不必親自去電視字幕公司考試，頂多在試譯通過後，去對方的公司學習翻譯流程和軟體操作方式。

我在本書後面的「入行途徑」部分會有更清楚的解說。

字幕編審對我的幫助和提攜

那間電視字幕公司只有兩位總編審，那一年我的總編審只正式錄取兩名兼職的字幕譯者，所以我想能夠成為他們選定的譯者應該不容易，看來我是孺子可教矣。

之後我又陸續翻了《我真的愛死你》(I Love You to Death)、《復仇遊戲》(Nemesis Game)、《王牌冤家》(Eternal Sunshine of the Spotless Mind)和《半夜鬼上床》(A Nightmare on Elm Street)等片，在那年十二月到隔年三月的四個月期間，我總共翻了七部電影。經過那段期間的磨鍊，我明顯感覺到自己的進步，對自己的翻譯能力更有自信，也開始覺得，每天翻電影的工作似乎還不賴。

我總覺得自己很幸運，在初入行時遇到一位熱心又專業的字幕編審。我剛開始翻譯時，他相當有耐心地教導我實用的字幕翻譯技巧，修正我的每處劣譯或錯譯並回傳給我，還會針對譯文的整體表現做出評語，提出改進的建議和應該注意的事項。當然我也是很認真學習，每次收到意見回饋都會仔細閱讀，做筆記，牢記必須改善的要點，而對方也不吝稱讚我每次的進步。

說句真心話，雖然電視字幕翻譯的酬勞並不優渥，但你可能會跟我一樣，遇到一位願意用心替你改稿並做出回饋的編審，等於是免費幫你上幾堂字幕翻譯課。這種實務演練的學習經驗，比光是讀翻譯理論有用多了，會讓你真實感到自己字幕翻譯功力的大躍進。

誤打誤撞進入電影字幕翻譯這一行

雖然我在台灣念研究所時陸陸續續接了一些有線電視的電影翻譯，不過都是兼差性質，而且去英國念書時就中斷了。在英國讀完電影之後，我就緊接著回台灣讀博士班，不過去英國借了八十萬的留學貸款要還，玩遍近二十個國家也花光我的所有積蓄，所以當時亟需收入。

因為白天要上課，當上班族是不可能了，況且根據過去上班的經驗，我並不特別喜歡朝九晚五的工作，所以決定重操舊業，自己接案在家翻譯，但這時也還沒想過要把翻譯當作一份正式職業。雖然有考慮回頭接小螢幕的工作，不過因為很想挑

戰看看大銀幕，一來酬勞比較優渥，二來比較有成就感，所以我秉著初生之犢不畏虎的氣魄，直接聯繫了金馬影展。

很幸運地，金馬影展願意讓我試試，本來以為就此成功躍進了大銀幕翻譯，但翻了幾支影展的影片後，影展結束就沒有工作了。於是我又上網找了幾間發行院線片的電影公司，一家一家投履歷表，結果運氣不錯，有幾家願意讓我試試，有些一試成主顧，從我入行一直合作至今，現在都已經是老朋友了。而且最幸運的是，我最初接觸的片商大多是美商電影公司，讓我很早就在美商成功卡位。同時，在轉向大銀幕翻譯的過程中，我也確定了自己對電影翻譯這一行的熱忱和興趣。

因為喜歡翻譯，就決定把它當作終身職業……

拿到博士學位後，多數博士畢業生的下一個目標，就是找到專任教職，畢竟那是相對穩定的工作，尤其若是能找到公立大專院校的專任職缺，還有退休金可領，是大部分人夢寐以求的工作。不過我幾乎沒有多想，就決定繼續做電影字幕翻譯這

一行，因為這是我擅長也是我喜歡的工作。

如今，我已經有十幾年的院線片翻譯經驗，在電影字幕翻譯界也熬成老鳥，每年在外片翻譯市場都有穩定量的作品。不過跟其他入行超過二十年的前輩相較，我仍不算資深，可見這一行做慣了，穩

電影小常識

我們常講的「片商」或「電影公司」，其實就是「電影發行商」，負責所代理電影的宣傳和上映等所有發行作業，包括洽談戲院和安排檔期、製作宣材、購買媒體、部署公關、異業合作等。

在台灣，電影發行商大致可分為美商和獨立片商，美商是指由來已久的主流大片廠，即所謂的美商八大（多年來已經過數次重整洗牌，但仍習慣稱為美商八大）。在台灣有四家，原本是博偉、華納、福斯和 UIP，2019 年起，索尼獨立出來，福斯併入迪士尼（隸屬博偉），目前的四家是博偉、華納、索尼和 UIP，直接隸屬於美國總公司，其片單囊括多數好萊塢強片。這四家美商以外的所有片商，則屬於本土的獨立片商，需要自行買片在台灣發行。

定性還是很高。有時我會想，做這一行其實挺操的，趕起件來相當沒人性，但我們這群電影字幕譯者仍義無反顧守在崗位上，應該都是因為熱愛電影，也真心喜歡這份工作，才會堅持這麼久。

就我所知，不管是我自己或我認識的同行，大家似乎都是誤打誤撞進入電影字幕翻譯這一行。我剛入行時，翻譯系所不像現今蓬勃發展，同行大多是英語系畢業、在國外讀過書或原本英文底子就不錯的人。我們這群人當初的志向可能不在翻譯，加上在廣義的翻譯領域中，電影字幕翻譯又屬於比較小眾和特殊的類別，許多字幕譯者在一開始可能根本不知道這是什麼行業，甚至不確定這算是一種行業，大家一開始只是想試試看，做久了發現自己做得還行，就繼續做下去了。

目前在學界，電影翻譯或影視翻譯這門課愈來愈受到重視，許多學校陸續開設相關的課程，不少學子於在校期間，可能就立志進入這一行。我想現在的學生比我們當年誤打誤撞進入這一行會有更明確的目標，加上關於這個行業的資訊也愈來愈多、愈來愈透明，新生代譯者更易瞭解這一行的入行途徑與生態。然而相對地，競爭可能也變得更激烈，特別是眾人覬覦分食的大餅──院線片翻譯市場（說是「大

餅」，其實院線電影的數量遠不及電視台影片的數量）。所以有志從事電影字幕翻譯的人，要努力讓自己成為佼佼者，才會更有機會出線，有朝一日順利卡位。

不受拘束的性格和趕稿的日子

我從小是個愛玩的人。在台灣讀書的學生時代，總是喜歡往外跑，從沒想過日後的工作是每天伏在書桌前翻譯。

大學畢業之後，經過了多年的留學和職場生涯，我的生活有了一百八十度的大轉變，從原本的「跑趴咖」變成「阿宅一族」。似乎在某種程度上，這種生活方式的改變也讓我的性格出現變化，加上覺得年輕時玩得夠瘋，該玩的都玩過了，變得更願意安分地待在家裡做自己喜歡做的事。或許因為這樣，翻譯這種工作的性質及其連帶的生活特性其實很適合我。

況且，就是因為當過上班族，我才發覺我非常排斥朝九晚五的工作。以前上班時，一跨出家門就覺得沒勁，一到公司就巴不得趕快下班，搞得自己很痛苦。我的個性一向喜愛自由自在，從小到大都不喜歡別人盯著我做事，也比較喜歡能夠獨立完成、一個人掌握所有流程的工作方式，這些性格也許都是影響我成為專職譯者的原因。

對我來說，比起坐辦公室，在家裡工作舒服又自在，不過相對的，誘惑也更多。例如才工作沒多久就上網滑臉書或找人線上聊天，坐不住就到處走動、去床上躺躺或跑去翻零食吃，這些都是在家工作很容易養成的習慣，要讓自己盡量避免。所以在家翻譯時，一定要懂得自律。

兩天翻一部片的趕稿生活

我在趕件時，一天坐著連續工作超過十小時是很正常的，有時甚至連三餐都要在電腦前解決。

記得有一次要翻一部美商的好萊塢動作大片,台詞不少,但片商只給我不到兩天的時間翻譯。當時還要去電影公司看片,週六中午一看完片馬上回家趕件,預計隔天晚上就要交稿。

當天我備妥各種提神飲料和簡單食物,從下午三點到晚上十二點毫不間斷地連續工作,而且一直保持高效的翻譯速度,餓了就隨手抓些不會沾手的食物吃,也避免喝太多水跑廁所。電影公司的窗口還不時打電話來問進度,因為我們約定好一捲一捲交稿(一部電影的腳本通常分成五~七捲,每捲大約二十分鐘),對方也是加班同時審稿。

到了晚上十二點,我已經感到體力不支,長時間集中注意力也變得有點頭昏腦脹,再撐下去只會降低效率,於是決定去睡一會。調了鬧鐘,打算隔天凌晨三點就起床繼續奮戰。不誇張,隔天又從凌晨三點工作到晚上十點,一分一秒都不敢浪費,三餐一樣是在邊吃邊趕稿中解決,想想我學生時代讀書都沒這麼認真過。終於,晚上十點順利交稿,信一寄出我整個人都攤了。最後能順利交稿,幾乎是靠著一直告訴自己「很快就能解脫」才支撐下去的。

而且這種趕稿日子也不是僅此一次，所以字幕譯者一定要能沉得住氣、耐得住性子，才能夠每天長時間專注在工作上。實際上，對專職譯者而言，在家裡工作跟在外面上班一樣穩定，只是換了地點，但沒有人約束你，所以更要懂得自律。

一年翻九十部片的趕稿生活

我一年平均的接案量大概是五十部影片，這也是我覺得可以兼顧生活品質的數量。不過在二○一○年那一年，我在一年內翻了九十部電影。那年是我轉入大銀幕翻譯的第四年，剛好遇到其中一家客戶大量買片，而他們的主要英文譯者似乎只有我一個，所以幾乎每部片都是交由我翻譯，讓我那一年的接案量暴增到九十部電影，當中還包含三部日片和十部韓片。

在那一整年中，我幾乎每天睡不到五小時，除了上課、教課、寫作業和趕論文（沒錯，當時我還在讀博士班，也在大學兼課）其餘睜眼的時間都在翻譯，一天工作至少十二個小時，從早到晚不間斷，三餐都在電腦前解決（我懂，很不健康，但

那一年真的就是那樣過的。

當時翻美商的電影要出門看片，那也是時間成本，加上當時仍是使用紙本的腳本翻譯，必須多花時間在腳本上編號。一份腳本通常有幾百頁，有時一次來了好幾部電影，書桌旁用來放腳本的三層架經常放不下，就索性把腳本堆在地上，簡直可以說「十分壯觀」。

那一年，我幾乎毫無假日可言，一週翻三部片外加幾支預告片是常態，親朋好友的邀約只能不斷推掉，變成大家口中超級難約的人（結果這個形象甚至到現在還陰魂不散，但對永遠忙碌的我來說，維持這種形象倒也省事）。經過了那一年每天接力翻不停的趕稿生涯，隔年因為那家「大客戶」買片量減少，加上對方覺得我操得太兇，也找了其他譯者幫忙，我就恢復到正常的接案量，後來也沒有再出現案量暴衝的情況了。事實上，近年來片商對於院線片的操作愈來愈保守，已經沒有哪家公司會瘋狂買片，二〇一〇年那一年的情況只能說是特例，以後應該也不會有這種（好康）機會了。

不管是當時或事後回想，都讓我覺得當時真的翻到人生天昏地暗（雖然我個人

對於這種趕稿的地獄生活忍受度極高），不過對我來說，那一年是很特別的經驗，同時也考驗了自己的極限。

專職字幕譯者的半自由生活

我是從英國留學回來後，才真正開始成為專職字幕譯者，當時也是因為自己接案時間比較彈性，能配合我博士班的上課時間。

專職從事字幕翻譯後，我很快就適應了。如今我早已習慣這種生活，臨時有事能隨時去辦，沒工作的平日能自行安排活動，不必在週末或假日時出去人擠人。在週間的空檔，我偶爾會去看試片、跟朋友喝下午茶或四處逛逛，還有些喜歡運動的同行，也會趁平常人少的時候去做些健身的休閒活動。

比一般上班族更規律的作息

因為時間自由，很多人直覺認為譯者的作息一定顛三倒四，一些剛認識我的人也常以為我一定是夜貓族。但實際的情況並非如此，我的作息甚至比一般上班族都來得正常和規律多了。

專職譯者尤其睡眠要充足，因為電影字幕翻譯雖然不太燒腦（翻久了幾乎是一看到原文就馬上知道怎麼翻，其實不太耗腦力），但需要極高的專注力，睡眠不足必然會影響到工作效率和譯稿品質。以我自己來說，如果手上同時有許多急件，工作量快爆了，那陣子就少睡一點，等到趕完所有急件，就恢復正常的作息，也不會特別睡個一天一夜補眠，因為補眠經常會愈睡愈累，反而打亂了原本的生活作息。

不過，我有一個原則，無論如何，即使少睡，每天至少要睡三～四個小時，若是連續幾天熬夜通宵不睡，遲早會爆肝的。我就有同行真的操到「爆肝」，身體出了狀況，後來休息了一段時間才能恢復正常的工作。

我相信有不少譯者習慣當夜貓族，但也許你能試著讓自己調到正常作息，因為

身體健康才有辦法當個優秀的譯者（雖然聽起來老套，但現實就是如此）。不過或許有些人就真的是晚上工作效率最高，那至少就寢和起床的時間要規律，睡眠時間固定，隨時注意健康狀況。倒不必喝什麼提神的機能飲料或能量飲料，我自己是蠻牛、紅牛、馬力夯、康貝特、老虎牙子、黑麥汁等各大牌子都試過，至少對我來說全部沒用。真的很疲勞時，最好的方法就是盡快休息。

其實我一直是個睡不多的人，一天的睡眠時間不會超過六小時，大多睡五～六小時就足夠。但因為作息正常，一直以來身體沒出過什麼大毛病。這十幾年來，我每天十一點前上床，大概四點就會起床。有了小孩之後，我甚至跟著女兒的作息，通常不到十點就已經就寢，三點左右就會醒來。而且每天都是忙了一整天，所以上床幾乎都是秒睡，很少失眠，一覺到天亮（其實三點還沒天亮啦）。所以即使我睡得不多，但白天精神通常很好。

一直以來，我每個月固定翻二～五部電影，也一直維持一定的翻譯水準，根本沒什麼特殊竅門，「祕密武器」其實只是早睡早起的正常作息。

為什麼說是「半自由」生活呢？

話說回來，為什麼說是「半自由」生活呢？比起其他種類的翻譯，電影字幕譯者的工作特別需要配合趕急件，而且急件通常就是「十萬火急」。書籍翻譯就算是急件，截稿日起碼是一、兩個月後，但電影字幕翻譯的急件常常是兩、三天後就要交稿。電影字幕譯者為了跟長期合作的電影公司建立信任度，只要時間允許，通常不會拒絕急件，因此雖然說電影字幕譯者的時間是相對的自由，但也不算完全的自由。

這種工作型態也許會稍微影響到生活品質，有時為了趕件，不得不犧牲親友聚會的時間，所以電影字幕譯者要懂得適時拒絕一些朋友的邀約，還要有耐操和偶爾臨時更改行程的心理準備。不過，等到工作上軌道，也更懂得時間管理的話，電影字幕譯者的時間也是有彈性的，週末和假日時還是能讓自己好好休息、陪伴家人。

像是我自從有了小孩之後，雖然週六仍維持工作（翻譯和批改學生作業），但週日我一定會把時間空出來，除了超級急件的情況，我幾乎都能整天陪家人，享受家庭

時光。

遇到接案量較少的淡季時，我也能休息幾天，還能趁工作沒那麼忙時安排旅行計劃（片商可能會事先跟譯者預約翻譯檔期，就避開那些時段），甚至把電腦帶到國外，隨時幫忙處理急件也無妨。我個人是不排斥出國帶電腦工作，坐在國外的咖啡廳工作其實挺愜意的。

不過，我應該算是接案比較多的電影字幕譯者，再加上我還要教書和批改作業，更是忙上加忙。其他專職的譯者不一定有兼差，時間的彈性就會比較大，所以有志從事這一行的人倒不必把這種工作想得太緊張。

就我個人而言，我非常喜歡這種半自由生活。即使趕稿，也會當作是讓自己翻得更快、賺得更多的正面壓力。事實上，翻譯已經成為我生活的一部分，感覺並不像工作。我早上醒來的第一件事就是想要開始翻譯，有時一天沒翻就覺得渾身不對勁，連生女兒坐月子時，也手癢隨手翻了一些小案件。而且，翻譯電影字幕算是我比較擅長的事，做起來會讓我有自信心和成就感。

電影字幕翻譯是一項既辛苦又夢幻的工作，雖然辛勞，但有樂趣在（例如隨時

有新片看）。成為字幕譯者的最佳境界，就是讓翻譯成為你日常生活的一部分，不要讓這個工作變成一份苦差事，在趕稿時也會怡然自得，不會自憐自艾，才能真正享受這種半自由的生活。

電影字幕譯者的全職生活3

電影字幕翻譯甘苦談（上）

影字幕譯者。

讓有志進入這個行業的人，能更進一步評估自己喜不喜歡、適不適合成為專職的電

談到這裡，讀者應該可以大致瞭解電影字幕譯者的生活形態。我再補充幾點，

配合度要「極高」

先苦後甘，先講缺點好了。首先，電影字幕譯者的配合度要極高，要有隨叩隨

到（是指到電腦前面工作）的心理準備，假日也要配合趕件，甚至農曆新年期間都要工作（我已經連續N年的農曆新年都在工作中度過）。不過關於假期待命這一點，就要看譯者自己怎麼想。以我個人來說，我不愛交際應酬，不愛出席太多人的場合，所以有時正好能以工作為藉口，婉拒不想去的聚會。如果譯者能抱持像我這種心態，這應該也不算是什麼特大的缺點吧。

然而，有了小孩之後，我在假日時還是想要多陪家人，可是現在週末又多了批改學生作業的工作，所以幾乎每個週末的時間都特別緊繃。不過，我原本就是個睡不多的人，在週末和假日時，我反而會比平常更早起床，爭取多一點時間工作，等到家人都起床之後，就盡量放輕鬆享受家庭時光。

事實上，只要有良好的時間管理，家人又能適時體諒，電影字幕譯者還是能兼顧家庭和工作。這麼多年來，我已經發展出一套最適合自己的個人作息和時間安排。我從來沒有因為有了小孩，就常以小孩的事為藉口拖稿（不過我想這個藉口應該很容易被接受），讓自己變成「不專業」的電影字幕譯者，我始終維持著每個案件都能準時交稿的工作態度。

商業片不會打上譯者名字

對於這份工作，我大概只有一個小小的遺憾（可見我多愛我的工作），那就是相對而言，台灣的電影字幕譯者比較不受重視，這從商業片不會出現譯者的名字就可看出。

在台灣，只有影展片和藝術片會在影片結束時打上譯者的名字（但藝術片也非固定），現在有些美商片也會打上譯者名字，但仍非常態。而且就算打上譯者名字，可能也是在片尾演職員表全部跑完才會出現，這時觀眾早就鳥獸散，可能沒人會注意（有些電視台或其他國家，會在電影一結束就打上譯者名字）。

不過說實話，翻譯電影這麼多年，我現在也已經習慣了。只要想想這是台灣院線片約定俗成的作法，沒有針對誰，也沒有什麼好或壞的影響，譯者只要做好本分，樂在翻譯就好。

由此可見，台灣的電影字幕譯者大多隱身在作品背後，真的是自己不說，沒人知道你翻過什麼電影，也沒人知道你在做這個夢幻又辛苦的工作。在其他國家，電

影字幕譯者的身價可能是三級跳，不只在影片結束時會打上譯者名字，酬勞還高出許多，社會地位也相對較高。

例如《007：空降危機》(Skyfall) 在台灣上院線時，並沒有打上我的名字，但後來美國總公司來信，表示在美國推出 DVD 和藍光光碟時，必須打上譯者名字，於是詢問我要使用中文名字或英文名字。我想若是美國沒有這項規定，我的名字應該永遠不會出現在這部電影中（不過也只限於在美國發行的 DVD 和藍光光碟）。

再舉日本的例子。日本的電影字幕譯者被尊稱為「先生（せんせい）」，即「老師」或「大師」之意，在日本的社會地位相當高，有幾位電影字幕譯者甚至成為名人，幾乎全國都認得他們的名字。我就曾經問過我的幾個日本朋友，他們竟然都不約而同地舉出一、兩位高知名度的電影字幕譯者，因為每次看完電影都會在片尾看到這些人的名字。

此外，日本的電影字幕譯者很少有趕件的情形，一來是因為日本人不看盜版，所以就算是好萊塢超級大片，也不必趕著跟美國或全球同步上映（只要是住過日本或在日本看過電影的人應該會知道，美國的強檔大片在日本經常是過了一段時間才

會上映）；二來是因為日本的片商很尊重電影字幕譯者，允許譯者有充足的時間慢慢翻譯，首重譯稿品質，其次才是翻譯速度。這點跟台灣的情況可能剛好相反，在台灣的電影字幕翻譯界，翻譯速度可能最重要，譯稿品質反倒是排到第二了。

電影字幕翻譯甘苦談（下）

接下來就來講講從事這一行的優點和一些令人開心的事。

隨處都可工作

只要是從事筆譯的譯者，都是隨處可工作，不會因為搬家或住到國外就丟掉飯碗。以前戲院仍是用三十五釐米膠卷放映的時代，獨立片商會寄ＤＶＤ到譯者家，美商則會要求譯者到他們公司看片，再把紙本腳本和錄音檔帶回家。坦白說，過去

字幕翻譯需要實體素材的作業方式，比起其他翻譯種類還真是挺不便的。

但自從影片格式數位化之後，每部電影都是線上看片，翻譯用電郵交稿或上傳平台，所以在世界各地皆可工作，連旅行時也能把工作帶著走，比固定要進辦公室的工作方便多了（在更早之前電腦和網路尚未普及的年代，譯者還只能把譯文手寫在稿紙上，慶幸自己沒經歷過那個年代）。

雖然我並不排斥出門看片的工作型態，因為這樣能順便跟電影公司的人連絡感情，但不可諱言的是，自從腳本改用電子檔，影片改成線上下載或線上看片，不必出門，不必等著收件，也讓譯者的工作變得更方便也更有效率多了。

免費看試片

電影字幕譯者最令人稱羨的，大概就是除了翻譯影片時是全國第一個看過該部電影的人，平常還能免費看試片。電影公司的試片通常是在平日的中午舉辦，地點會選在台北市中心的各大戲院，較少選在外縣市或較偏遠的地區（南港和天母的影

城及板橋大遠百的威秀也曾辦過，但情況很少見）。

其實許多電影都會辦試片，只是一般人不知道而已。有時一週就有好幾場試片，譯者有空的話真的是新片看到飽，像是漫威(Marvel)或DC漫畫改編的超級強片大多會辦試片，有些強檔大片還會邀請大明星來充排場，我就曾經在看試片時坐在某位大明星旁邊。

譯者可以請合作的片商把你加入他們的試片名單中，這樣你就能看該片商的所有試片（包含不是你翻譯的電影）。通常電影字幕譯者不會只跟一家片商合作，所以在這一行做久了，你就能看到許多片商發行的所有新片，甚至之後你跟某些片商較少合作或已經沒有合作，還是能繼續看他們的試片。影展的情形也是，如果你翻了某屆影展的電影，就有機會去看該影展那一年的多數試片。

由於現在電影字幕翻譯都是線上看片，譯者已經不必出門去電影公司看片，所以平時沒什麼機會見到你熟悉的窗口。不過很多譯者在這一行都已經做很久，跟片商也都變成朋友，所以去看試片時，正好能趁機見見老朋友，我常常就是為了想見見業界好友才去看試片。

可惜的是，專職的電影字幕譯者通常很忙，可能隨時都在趕件，所以去看試片的前提是「有時間的話」。像是我忙起來時，有時會連續好幾個月都撥不出時間去看試片。但只要有閒（不必有錢），就能搶先在大銀幕上看免費新片，這應該稱得上是電影字幕譯者的一大福利。

從事電影字幕翻譯令人開心的事

專職從事電影字幕翻譯之後，令人開心的事不外是：接到新工作（尤其是自己喜歡的電影）、翻到台灣和美國大賣或備受好評的電影（會感到與有榮焉）、好翻好賺的稿件（比如台詞簡單的電影或以短句居多的動作片）、單價較高的案子（比如急件時對方主動加價、國外片商接受加倍的稿費（不必費神催款）、搞得心裡不爽快）、對應窗口好溝通（合作愉快，又能交到好朋友）等。

此外，我也很開心每年都會受邀參加某家美商的尾牙，吃美食、喝美酒、見好友，有時席間還會見到幾位台灣的大咖導演和製片人（但我生性害羞，從來不敢過

去打招呼）。那家電影公司對待我們譯者就像自己人，連我這種不太擅長交際的人，在那種場合也能感覺很自在，這似乎已經成為每年農曆年前最令我期待的聚會。

欣賞電影的品味會改變

最後，對於像我這種專門翻好萊塢院線片的譯者來說，有一個不算優點也不算缺點的「風險」，那就是成為專職的商業片字幕譯者之後，讓我從狂嗑藝術片的影痴，變成愛看爽片的假文青。

在進入這一行之前，我是個不折不扣的影展咖，對大部分的好萊塢片興趣缺缺，最不喜歡看的電影類型就是喜劇片，覺得喜劇片既沒營養又沒深度。如今在這一行打滾這麼久，我不只變得很擅長也很喜歡翻喜劇片，還變得很愛看喜劇片。現在平常會特地跑去戲院看的電影類型都是爽片、無腦片和大場面的動作片，這種「轉性」想必會被我的那些真文青朋友唾棄。

如果你跟過去的我一樣，把電影看作一門嚴肅的藝術，對文青片和藝術片抱持狂熱，那你成為商業片的字幕譯者之後，很有可能會變得跟我一樣，觀影品味有一百八十度的大轉變。不過現在看來，這也沒什麼不好，爽片確實很紓壓，同時我仍保有對藝術片的敏銳度。平心而論，同時喜歡看商業片和影展片並不衝突，這種接受不同類型、不把電影劃分等級的包容心，何嘗不是一種良好轉變？可以讓自己對於多元文化保持更開放的態度。

PART 2

電影字幕譯者的**專業**

電影字幕譯者的入行 1

是否需要相關學歷背景？

常常會有很想從事這一行的人問我：要成為電影字幕譯者，需要先讀過翻譯系所，或去報名一些翻譯課程嗎？我的回答是：一定有幫助，但並非必要條件，字幕翻譯這一行無關學歷或證照。

我當初開始接小螢幕的翻譯時正在讀翻譯所，但那跟我進入這一行並沒有直接關係，因為所上當時並沒有任何跟影視翻譯相關的課程。我只是單純愛看電影，所以想嘗試字幕翻譯。我是在通過電視字幕的試譯，著手翻 HBO、Cinemax 和 Star Movies 等電影頻道的影片之後，才真正開始摸索字幕翻譯的竅門。我自己慢慢磨

鍊、累積實力，再經過幾年的大量接案，密集訓練自己的翻譯速度和技巧，才正式在這一行卡位成功。我能在這個行業站穩腳步並順利卡位，主要還是因為我對電影的熱情，加上自己的努力。

讀翻譯系所的好處

不過話說回來，如果你對研究翻譯有興趣，讀翻譯系所當然還是很好的選擇，可以有系統地學習翻譯的技巧和策略，打下紮實的基礎。一方面能累積功力，另一方面又能取得學位，可說是一舉兩得。

然而，我會建議讀翻譯系所的同學，在校期間就要嘗試接案。你在學校會讀到不少理論，會做一些練習，但真正翻譯實力的養成，還是要透過實務演練，尤其是業界有酬勞的工作。姑且不論酬勞多少，但有稿費可領且要對客戶負責，你抱持的心態就會不同，投入的心力也會不同，同時也能進一步瞭解業界的操作和生態。

讀翻譯系所還有另外一個好處。在學期間，你能交到不少志同道合的好朋友，

大家都對翻譯抱持熱忱，畢業後可能會成為同行。你能從學校就開始建立起業界人脈，有機會大家就會「好康道相報」，互相介紹工作。

以我個人為例，翻譯所畢業之後，別人介紹給我的工作雖然不多，但我自己對於介紹業界的人才卻從不藏私，只要有客戶詢問，我一向很樂意引介認識的合適譯者。此外，在外片發行界，不時會有片商在找口譯員，可能是某位大明星來台宣傳需要隨行口譯，我也都會幫忙牽線。或者有時片商會有電影翻譯以外的其他工作，比如中翻英的書面急件，如果我抽不出身幫忙，也會介紹其他剛好有空的譯者給片商。

實際上，這是雙贏局面，一方面能幫同行朋友介紹工作，另一方面也能幫業界朋友紓解困難，舉手之勞又賺了人情。

入行需要有人引介嗎？

以我自己為例，我最初開始翻譯小螢幕電影是自己上網找到的，後來打算跳到

大銀幕翻院線片時，也沒有透過任何人幫忙，只憑著初生之犢的勇氣毛遂自薦。

翻譯這一行實力是必備，靠關係不管用。就算一開始是靠關係進入這一行，但如果實力不足，不用多久就會發現無法在業界生存。發翻人員可能一開始會因為人情採用你，不過一旦發現你的譯稿品質不夠好，也一直教不會，結果大概就是「謝謝再連絡」，不再給你工作，因為他們沒必要自找麻煩，每次都要多花時間幫你修稿。沒實力的話，就算有人脈也幫不了你。

如果對自己的翻譯實力還沒有把握，不敢貿然嘗試應徵，或許可以考慮去上一些翻譯課程。隨著翻譯這門學科和這項技能愈來愈受到重視，全台灣的翻譯系所愈來愈多，其中一些還另外開設在職專班，方便在職人士進修，讓已經出社會的人也能瞭解自己是否適合轉行從事專職翻譯。

以大台北來說，就有台大、師大、輔大、東吳和淡江設有翻譯系所、學位學程或學分學程（有些是從英文系所轉型，系所名稱可能還沒更改），有興趣的人可自行上網查詢各校的招生簡章。

小螢幕和影展的入行途徑

由於大銀幕院線片業界比較不接受新手譯者，想要進入電影字幕翻譯這一行，建議可先從小螢幕的電視字幕翻譯和影展片下手。

小螢幕的應徵管道

電視字幕翻譯的應徵管道可直接上各大人力資源網站，查看有哪些電視字幕公

司在徵字幕譯者，工作職缺有可能是歸類在兼職工作的項目中。事實上，電視字幕翻譯界一直很缺譯者，因為說穿了，翻譯電視字幕的工作既辛苦、酬勞又不高，譯者大多撐不久，流動率很高，所以這些電視字幕公司可說是隨時在徵人，也隨時能應徵。

台灣前幾大的電視字幕公司，包括 SDI、群輪、意妍堂、環鎂、東鑫、BTI Studios Limited（港商，原名為 Medi-Lan Limited）、IYUNO（韓商）等。這些大多是有信譽的老字號電視字幕公司，但每間公司專營的影片類型會有所差異，有些是以電影為主（例如群輪長期跟 HBO、Cinemax、Fox Movies 合作），有些是影集為主，有些是以紀錄短片為主，有些則是以休閒軟性的旅遊和美食節目為主。不過一般來說，多數公司經手的影片經常是包含各種類型，就看他們當時有哪些影片來源。新手譯者剛開始可以依照自己比較擅長或有興趣的影片類型，找個一、兩家應徵（各家公司的影片屬性及應徵方式，可於其官網或人力資源網站上查詢到）。

應徵電視字幕翻譯要先通過試譯或考試，目前試譯大多是透過電郵往來。在人力資源網站或電視字幕公司的官網寫信應徵之後，通常很快就會收到回覆，並收到

一份試譯稿，只有少數公司會要求應徵者到辦公室筆試。

附帶一提，這幾年在全球竄紅的 Netflix（網飛），由於他們旗下的影片數量龐大，在台灣跟上面提到的其中幾家電視字幕公司都有合作，例如 SDI、IYUNO、意妍堂等。譯者可透過這些公司應徵，說明你有意願翻 Netflix 的影片，再看他們怎麼分配案子（通常他們不會只找專門翻 Netflix 的譯者）。如果夠幸運，就有機會翻到你特別喜歡的作品，比如你正在追的夯劇，但這種機會可遇不可求。

或者，譯者也可以直接上 Netflix 官網查詢，因為 Netflix 在網站上會列出所有合作廠商（preferred vendors），譯者可查詢哪些公司有經營繁體中文的翻譯，再直接跟對方連絡（應該也要試譯）。這些公司有可能不是台灣公司，但即使是外國公司，由於目前翻譯都是線上看片和交稿，所以並不會侷限一定要哪個國家或地區的譯者。

這些公司也經常狂發信給各國的譯者，我自己就收過 N 封，也不曉得他們從哪裡取得我的連絡方式。

試譯時要注意的事

電視字幕翻譯的試譯內容雖然不多，但通常短短幾天內就要交稿，所以建議選在當下比較不忙的時候再寫信應徵，免得試譯稿寄來後，還要跟對方重訂交稿時間，造成雙方麻煩。若是交稿時間一拖再拖，也許還會讓對方留下不好印象。當然，若是延遲交稿有事先取得同意並嚴守期限，交出的稿件又水準極佳，肯定還是會錄取，畢竟好譯者難尋。

試譯稿在交稿前要盡可能不斷潤飾，因為交出的譯文品質會直接決定你能否錄取。翻完之後，先不管原文，直接讀譯文看通不通順、像不像中文語感。若是時間允許，也可先擱置一、兩天後再拿出來讀，看有沒有語句不順或前後矛盾的地方。甚至還能請家人或朋友幫忙讀讀你的譯稿，因為每個人對於自己的文字可能會有些盲點，有時別人才能看出譯文中一些不容易懂或讀起來不順的地方。

如果沒通過試譯，也別氣餒，再接再厲就好。花些時間繼續磨鍊自己的翻譯技能，過一陣子再應徵一次。此外，翻得好不好有時也很主觀，換一家試譯也是可行

辦法。若是試譯了好幾家，但屢戰屢敗，可能問題就出在你身上了，這時就要檢討自己的翻譯能力是不是有問題，努力精進才是解決之道。

影展片的應徵管道

各個電影影展，通常在短時間內會有大量的影片需要翻譯，應徵管道就是直接向各個影展自薦。最大型的影展，像是金馬影展（包括金馬奇幻）和台北電影節，通常每年都有固定配合的譯者，想要翻到這些大型影展的電影並不容易，但也不是絕無可能。或者也可從一些小影展開始，他們相對來說會更願意給新手機會。

實際上，台灣每年都有許多影展，有老影展，也有新影展；有每年固定舉辦的，也有各種不定期的特別專題。除了上述的金馬影展和台北電影節，還有幾個有一定規模的常態性影展，例如台灣國際紀錄片影展、女性影展、酷兒影展、城市遊牧影展、民族誌影展、台灣國際兒童影展（公視主辦）、南方影展、高雄電影節等。或許多數影展在大台北舉辦，但各影展需要的譯者並不侷限於要住在台北，因

為素材都是透過電郵寄送。

要應徵這些影展片的翻譯時，可先查出這些影展去年的展期，再往前推三個月，大約就是影展開始發翻的時間點。有興趣的人可以在這個時間點寫信給影展，詢問是否需要字幕譯者（如果該影展分成很多單位，通常網址中有「program」一字的信箱就是處理外片放映的單位）。

如果你寫了信，卻遲遲未收到回覆，那就乾脆打電話，直接找發翻外片的負責人，看對方能不能給你機會。寫信或打電話時，若是你具備翻譯經驗或翻譯作品，無論是正式或非正式的工作，最好一併告知，以增加錄取的機會。

如果小螢幕或影展的翻譯做了一陣子，覺得喜歡且適應，願意把字幕翻譯當作終身專職，那麼你的下一步有兩個選擇：第一，練就自己成為翻譯快手，快到就算只專攻電視字幕翻譯也能夠養活自己（我就曾經聽說，有電視字幕翻譯快手月入五萬以上）；第二，考慮前進大銀幕，院線片的案量沒有電視來得多，但稿費絕對會高出許多。

電影字幕譯者的入行3

大銀幕的入行途徑

如果你已經具備不少的翻譯經驗，就可以考慮進軍大銀幕。大銀幕最直接的入行途徑就是找片商毛遂自薦（真的，沒有訣竅，片商因為欣賞你的翻譯風格而主動找上門的機會微乎其微）。譯者可以先選一部自己喜歡的電影或熟悉的電影類型，然後上「開眼電影網」、「Yahoo 奇摩電影」或「KingMedia 影評台」等大型電影網站，查詢電影是由哪家電影公司發行（一定查得到），再直接向該公司投遞履歷。

投遞履歷或聯繫片商時，別忘了列出或告知你過去在電視或影展的翻譯經驗。

若是寫電郵聯繫，對方遲遲未回覆，不妨多寫幾次或直接打電話找負責發翻的人

員，當然很有可能當場被拒絕（比如對方表示已經有固定合作的譯者了），那就再接再厲，多找幾家，一定會有片商願意讓新人試試。

美商八大因為有各自不同的發行策略和企業作風，經手的影片類型有別，而獨立片商買片也有各自偏好的類型和風格，如果你特別喜歡哪些片商的電影，可優先與對方聯繫，若是運氣好順利卡位，就有更多機會翻到自己喜歡的片型。

片商挑選譯者，一般都會找有字幕翻譯經驗的人（直接採用毫無翻譯背景的新手幾乎不可能），所以通常不會另外要求試譯，只要他們手邊剛好有一部不會太急的新片，可能就會直接讓你試試。

好好把握第一次合作的機會

片商通常會跟固定的譯者長期合作下去，所以片商是否接受新的譯者就要看機會或緣分了。有時可能他們合作的某個譯者出了問題，或是覺得多找一名譯者無妨，這時如果你的實力夠強，就很有可能出線，一試成主顧。

當然，若是你翻得不好，可能就直接掰掰了，一次定生死。因此，譯者一定要謹慎處理初次合作的第一部電影，因為大多情況是前一、兩部電影就會決定是否能長期合作。

不管是電視字幕公司或電影發行公司，審稿人理當都想找到譯稿出眾的譯者，如果譯者翻得不好或翻錯太多，就會增加他們的負擔，繼續採用的機會就不大。這種情形大銀幕尤其常見，因為院線片要趕著上映，審稿人的時間壓力很大，加上電影字幕翻譯界一直是僧多粥少，實力不足的譯者勢必會被汰換或取代。至於小螢幕，審稿人一般心裡有數，譯者拿到的稿費不高，而且找到好譯者並不容易，如果只是偶爾出錯，或是翻得普通但尚可接受，他們應該仍會通融。

若是雙方合作愉快，對方一直很滿意你的譯稿，通常這家片商就會成為你的固定客戶，但也不是所有新片你都能翻到，因為一家片商一般不會只找一名譯者。另外，每家片商的案量也要視該公司的規模和買片策略而定，而且每年的案量可能也會不同。我就有合作過的片商，過去大量買片，我一年能翻到十幾部，但近年他們的買片策略改變，我一年就只能翻到兩、三部。

最後要注意的是，有志成為大銀幕電影字幕的譯者，最好做正職，加上院線片的交期很短，要有隨時待命的心理準備。若是你無法做正職或配合度不高，經常婉拒或有空才接案，這種穩定度不高的譯者，會很難跟片商建立起信任關係，就算你翻得再好，片商可能也不會繼續發翻給你。

開發客戶和工作自動上門

開始翻院線片之後，即使過去有電視字幕翻譯的經驗，但由於電視和電影的翻譯要求仍有些許差異，所以譯者還是要經過一陣子的磨鍊，才能讓自己的文字更簡潔有力，符合電影字幕的要求。

剛開始你可能只會跟一、兩家片商合作，等到翻譯技巧愈來愈純熟，翻譯速度愈來愈快，就能考慮跟更多家公司合作。在電影發行界，雖然各家片商互為競爭者，都希望自家的電影衝出好票房，但他們在私底下大多是好朋友，所以也不用忌諱新合作的片商知道你還有其他客戶，而且你的翻譯作品愈多愈好，表示你累積了

豐富的經驗。

坦白說，在電影字幕翻譯這一行，要找到新客戶並不容易，因為長期經營的片商就那幾家（許多小公司常常做幾年就倒了），而且每家片商通常都已經有固定合作多年的譯者。不過無論如何，譯者一定要積極嘗試，我自己就是過來人，初期也成功擴展了不少客源。

跟新片商合作時，譯者要懂得凸顯自己的優勢，例如強調自己擅長翻譯年輕人喜愛的片型，或是可以全年無休幫忙趕件。一開始不用太貪心，但一定要有系統地擴展客源，讓客戶從一、兩家變成三、四家，再慢慢增加，然後細水長流地經營下去。如果能夠在美商公司卡位最好，但美商的案源不一定足夠，最好美商和獨立片商同時接案，在個人允許的時間和能力範圍內，多跟幾家合作，就能增加收入。

工作時程衝突時要展現高配合度

開始跟好幾家片商合作之後，經常會遇到好幾個案子一起來的情況。如果手上

已經有工作，又有新案件進來時，可跟對方明說目前手邊有其他工作（直說無妨，表示你是搶手的譯者），再跟對方溝通交期。若是對方願意接受，手上的工作一完成，就馬上翻譯新案件，確保每家公司都能在約定好的交期內收到你的回稿。

以我為例，即使手邊工作再忙，也會盡量滿足每個客戶的需求，在時間和能力容許的情況下接下工作。通常一有新工作，我就會加快手上案件的進度，寧可少睡一點、少玩一點，也不常拒絕工作。盡量不要讓客戶覺得你的配合度不夠高，因為這樣會無法建立穩定的合作關係，久而久之也許就會流失這個客戶。

讓你的口碑成為自己的活招牌

各家片商其實都互相認識，所以如果你跟哪家片商合作時延誤交期或譯稿品質不佳，可能就會在業界傳開，成為許多片商的拒絕往來戶。切記每個客戶都要認真經營，最忌諱交期開天窗，或是搞失蹤失聯。

此外，各家片商之間也會互相幫忙，例如新的片商需要譯者時，經常會直接向

別家片商打聽，如果那家片商剛好有跟你合作，就很有可能會推薦你。所以說，翻

出口碑後，工作就會陸續上門。

以我為例，我在這個行業打滾十幾年，已經熬成電影字幕翻譯界的老手，許多片商都認識我，所以接到新客戶主動來電或來信時，經常是我目前的客戶介紹的新工作。跟這些新客戶合作，經常有了第一次，之後就會成為長期合作的對象。由此可見，要在這一行永續經營，就要不斷累積實力、資歷和人脈，讓口碑成為自己的活招牌。

不過透過介紹或靠著口碑而來的工作也可能有但書，以我個人的經驗，主動上門的案件不一定就是好工作，也不一定好賺。有時是超級急件需要超級快手完成，有時是很棘手的工作沒人願意接，有時是要另外安裝和使用繁複的新系統。

我就曾經遇過美國總公司指定要我幫忙修潤簡體中文版的字幕，但不是全片，而是只有其中某一個角色的台詞。對方大力稱讚我的翻譯風格，讓我也不好意思推辭。結果為了那個案件，我前後總共安裝和重新學習了四個新系統，還另外簽了兩份合約，真的是折騰死我。後來報價時我索性提高單價，當作彌補我多花的時間，

沒想到對方也很乾脆一口答應。

因此，遇到介紹來的案件，有時也別高興太早，聽完工作內容後，再自行評估值不值得接下案子。而且通常特殊的案件，很有可能只有一次性，也許只是對方臨時找不到人，不一定會成為你長期合作的客戶。

電影字幕譯者的養成1

電影字幕譯者的八個必要

從事電影字幕翻譯這麼多年，就我自己跟同行的經驗看來，有「八個必要」是字幕譯者必備的。

（一）要懂翻譯

中英文俱佳是電影字幕譯者的基本條件，尤其中文的表達能力要好，只有英文好是不夠的，中文好才重要，所以別怕外國人或ＡＢＣ跟你搶飯碗。

不過，只有語言能力好，不見得就能做翻譯，更重要的是還要「懂翻譯」。懂翻譯就是要瞭解翻譯的技巧和熟悉翻譯的策略，具備兩種語言之間的轉換能力。有些人英文很好，而母語是中文，但是翻出來的譯文卻慘不忍睹，這就是因為他們缺乏中英文轉換的能力或太容易被原文「牽著走」。

因此，翻英語片的字幕譯者需具備的基本條件包括：第一，良好的英文理解能力；第二，良好的中文表達能力（尤其要簡潔）；第三，良好的中英文轉換能力；以及最後一點，良好的劇情理解能力。

其中第三點算是比較難的，為了加強中英文轉換的能力，新手譯者可自行研讀一些翻譯理論書籍，但最重要的，還是要多做翻譯練習。如果你的中英文底子都不錯，不妨直接開工，一邊參考相關書籍一邊接案當作練習，一開始不必太在乎酬勞，就當作有人付錢讓你實習。藉由實務演練精進自己的字幕翻譯技巧，不斷累積經驗，你一定會察覺到自己慢慢地在進步。至於如何加強第四點，最好的方法就是多看電影，而且各種類型都不挑。

（二）要耐得住性子

電影字幕譯者的個性，一般來說比其他種類的筆譯者來得外向活潑（我認識的同行，就有人兼差當ＤＪ，還有人兼著當隨行口譯）。不過，字幕翻譯卻是個需要譯者耐得住性子的行業，尤其在趕急件時，要百分百收起玩心，拒絕任何玩樂的邀約。

比起其他種類的譯者，電影字幕譯者更常接到急件，或者說，幾乎每個工作都是相對急迫的案件。因為電影素材（腳本和影片）經常是在電影上映前的一、兩個月（甚至前幾週）才會「突然」來齊，片商往往沒有餘裕事前通知譯者（雖然有時片商會預告素材「應該」何時會來，但不一定準時）。譯者一拿到素材，往往在幾天內就要交稿，所以字幕譯者在趕急件時，勢必只能「顧全大局」，排除所有既定的行程。

（三） 要能發揮創意

文字功力是字幕譯者的基本功，要維持文字的靈活度，譯者需要發揮創意，懂得活用口語化的文字（例如本土化或台式翻譯）。不過這是可以訓練出來的，可別以為自己缺乏創意或是用語不夠「台」，就打了退堂鼓。

相較於其他種類的翻譯，電影字幕翻譯在屬性上雖然有不少限制（例如一些格式要求），但在譯文的表現上反而有更大的自由和彈性。也就是說，譯者有更大的「創作」空間，甚至能偷渡一些譯者個人的巧思、創意和喜好（癖好）。

為了讓文字充分發揮創意，譯者必須努力練功，培養出能活用文字的語感。狂嗑流行用語和鄉民用語是譯者的必修課，另外，多看商業片，尤其是喜劇片，看到妙譯就做筆記，學習別人的翻法是幫自己練功的一大訣竅，最好練就各種類型的電影都擅長的能力。

不過，如果你真的不喜歡商業片，或者不喜歡本土化和台式翻譯，那你也能專攻藝術片、紀錄片或影展片，這類電影還是有一定的市場，但這樣難免會侷限自己

的片源。如果真的覺得自己接案的片量不夠多、錢賺得太少或空閒時間太多，還可額外接書籍翻譯或其他種類的翻譯。擅長翻譯藝術片或紀錄片的譯者，通常中文造詣都不錯，應該會比翻商業片的譯者更適合翻譯書籍或較嚴肅的文類，這也是額外增加收入的另一種方式。

（四）要練就超強抗壓性

由於電影字幕翻譯的交期都相當緊迫，通常幾天內就要交稿，因此電影字幕譯者的工作壓力也會比其他種類的筆譯者來得大。尤其是商業大片，台灣通常要搶著全球同步上映，譯者的工作時間就會被壓縮，有時還得在未看片的情形下先翻腳本，或是先翻初步的 Px 版（P 是 preliminary〔初步的〕的縮寫，是最後版〔Final〕確認之前的版本，例如 P1、P2 版）。等到最後版的影片一拿到，有時在一天內就要交稿，譯者還得事先把那一整天空出來待命。由此可見，譯者不只要坐得住和體力好，還要練就超強抗壓性的本領。

（五）要懂得脫離情緒

電影字幕譯者每翻完一部電影，要懂得立刻脫離情緒，避免受到催淚片、恐怖片、殘殺片等重口味影片的劇情影響。太多愁善感的話，可能會影響到接下來幾部片翻譯時的心情和速度。感情特別豐富的譯者，或是不敢看暴力、血腥、噁心、駭人、驚嚇畫面的譯者，要特別注意這一點，平時就應該多訓練自己的感情收放或膽量。

這方面對我倒是毫無影響，我幾乎任何類型的電影都敢看，看完也能馬上沉澱心情，無接縫地翻譯下一部片，甚至經常覺得「殺很大」的電影相當紓壓。稍微會影響心情的，通常是翻到我覺得超優質的好片時（通常一年當中屈指可數），比如翻到某位愛導的傑作，我內心會非常感動，加上如果接下來要翻的電影是超級芭樂片時，就會讓我感嘆好片難尋。但即便如此，我也不會讓這種情緒波動影響到翻譯心情、譯文品質和工作效率。

（六）要有負責的態度

電影字幕譯者想要在這一行持續耕耘，就一定要抱持著負責任的態度。細心認真地處理每個案件，不拖稿，不搞失蹤，不常拒絕案件，不交出品質不佳的譯稿，要隨時保有對自己和對業主都負責的態度。

翻譯時，若是對某個中文表達或專有名詞有疑慮，務必查詢國語辭典或問問Google大神，求證工作絕不可偷懶。如果翻譯時漫不經心又粗心大意，譯稿品質就很難有進步空間，也很難做出口碑，漸漸就會開始流失客戶，無以為繼。

實際上，字幕譯者並非要學問多麼淵博，也並非各種領域都要涉獵、各種知識都有鑽研。例如我翻過克里斯多福・諾蘭（Christopher Nolan）執導的《星際效應》（Interstellar），其主要理論是應用愛因斯坦的相對論，以及蟲洞和黑洞的概念。許多人問我，我是不是精通物理學和天文學，或是在翻譯前特別研究過相關理論。其實我翻這部電影時交期很趕，拿到素材之後，幾天內就要交稿，哪來的時間讓我仔細探索這些物理學和天文學的深奧理論呢？我只是一邊翻譯一邊查詢，至少在文字

和內容上不能翻錯。幸好這部電影的理論沒有講得太艱深或太複雜，不然我和電影公司又要等著被鄉民踢館了。

（七）要有職業道德

從事電影字幕翻譯這一行，經常會翻到自己心中所謂的爛片或芭樂片。這類電影可能光是第一次看完片，就令人感到沒勁。但工作畢竟是工作，還是要搞定，反正翻完一部電影很快，這部片解決，也許下一部就會接到好片或自己偏愛的作品。

而且換個角度想，若是經過你的巧手翻出好譯文，或許還能讓原本不出色的作品稍微增色，那也就值得了。

不過無論如何，電影字幕譯者一定要有職業道德，你可能是台灣第一個看過這部電影的人，所以不管好不好看，都絕對不要在社群網站上公開談論，若是劇透或爆雷就更缺德了。此外，也絕對不要批評自己翻過的電影，就算在私底下也是一樣，即使你真的覺得不好看，別人問起時，也不要給負評，含糊帶過就好。

事實上，在我每年翻過的電影當中，真正很喜歡的寥寥無幾，但朋友問起時，我都會表示「還不錯」。有時朋友聽了我的意見去看了電影，回來向我抱怨明明很難看，我怎麼會覺得「還不錯」？但這也怪不了我，基於職業道德，我不會批評任何一部我翻過的新片。何況我不喜歡的電影，也許別人會喜歡，而且片商都是我在業界的好朋友，我也希望他們的電影會賣座。不過若是某部爛片或芭樂片已經下檔，朋友才問起好不好看時，我就會比較老實但仍委婉地回答：「還好啦」。

（八）要活到老，學到老，翻到老

一般來說，電影字幕譯者隨著年紀增長，翻譯經驗愈來愈豐富，譯文相對也會愈來愈出色。不過字幕譯者要時時叮嚀自己，千萬別讓自己的文字變老，用字要跟得上潮流。如果字幕譯者因為年紀變大，頻頻使用過時的詞彙，例如到現在還用「泡妞」，而不是「把妹」或「撩妹」（當然若是劇中人物是老人，那就可接受），這樣文字跟不上時代，在業界遲早會被淘汰。

如果要說譯者年紀變大的缺點，應該就是相對而言體力沒有年輕人來得好，比較容易疲累，連帶翻譯速度可能也會變慢。如果是這樣，就讓自己過得樂活一點無妨，少接一些案件，繼續跟老朋友的片商維持合作關係，遇到新客戶就看自己的體力和時間能不能負荷。基本上，翻譯這一行是「活到老，學到老，翻到老」，不過若能趁年輕時多翻一些，多賺一點，等到年紀大了，就能只接自己喜歡的作品。

當然，老了視力也會變差，尤其譯者特別需要用眼，所以要格外注意眼睛保養。盯著螢幕工作時，盡量每小時讓眼睛休息個十分鐘。不過說實在話，這點實在很難做到，翻譯時通常都是聚精會神，尤其在趕件時，往往一開始翻，一下子就好幾個小時過去了，所以就只能盡力而為了。如果覺得視力模糊，要盡早去檢查，通常只是因為用眼過度，眼睛太疲勞，不一定是提早老花，經過休息和改變工作習慣就能夠改善。

文字功力養成術

電影字幕譯者要對文字保有極高的敏銳度，練就出一看到原文便能馬上想到中文該怎麼翻的本領，而且要盡可能地準確和貼切，甚至能夠在短時間內發揮創意，想出活潑有趣的翻法。

關於這一點，可以順便談談字幕翻譯與書籍翻譯的差異。

通常翻譯一本書會有四到六個月的工作時間，字數較多或不急的書甚至會更長。至於一部電影，通常只有幾天的翻譯時間，急件甚至兩～三天就要完成，可見電影字幕翻譯具有快速交稿的特性，沒什麼冷卻期。因此，字幕譯者對於文字的敏

銳度要更高，因為翻譯電影字幕沒有太多時間讓你慢慢思考，不像翻譯書籍可能隔了好幾天、甚至好幾週，突然靈機一動想到更好的翻法時，還能回去修改。

有時，我在戲院看到自己的作品時，會很扼腕為何有幾句台詞當初沒想到其他更好的翻法（通常等我想到時，電影早就上映了）。為了減少這種讓自己「悔不當初」的情況，字幕譯者要隨時留意生活周遭的各種用字遣詞，發覺可能用得上的就要趕快記下來，讓自己的腦內詞庫有更多的用語供選擇，能更快想到有趣或靈活的翻法。

隨時注意周遭的流行用語

電影一翻完通常很快就會上映或播出，文字講求即時性和新鮮感，不同於書籍翻譯的典雅和流傳性質（通常一本書出版後，很多年都不會改版）。所以身為字幕譯者很重要的一件事就是：隨時注意周遭的流行用語，這也是作為字幕譯者的必備功課。

就這一點而言，年輕譯者特別吃香，因為年輕人平常的對話就充滿流行用語，有先天的優勢。至於年紀較長的資深譯者，雖然翻譯功力更為成熟，但因為流行用語已經不是他們的主要用語，所以需要自行不斷吸收這類詞彙。

為了跟得上時下的流行用語，建議譯者可多看狂新聞、ＰＴＴ或Dcard（Dcard的用戶年齡層較低，有時用語不一定普及，需評估後再使用）、網紅影片、人氣部落格或熱門綜藝節目等。觀看這些媒體時要有意識地看，不能只是當成興趣或娛樂，覺得可能用得到的用語就隨時記下來。

字幕譯者一定要學會運用當下的流行用語，像是「94狂」、「不要不要的」等（如果這本書很久都沒改版，這些流行用語可能早就退流行）。人物本土化方面，我之前曾翻過「舞棍阿伯」（造型和舞步都很誇張的年長舞王）、「都教授」（帥帥的外星人）、「犀利哥」（瀟灑的流浪漢）等，不過用語一旦退流行就不要再使用。

另外要注意的是，流行用語一定要視觀眾族群和電影類型使用，否則會顯得不倫不類。翻譯年輕人愛看或內容較活潑的電影，就盡量使用最新的流行用語，但若是時代劇或宮廷劇等古裝片，因調性、年代和人物扮相不同於現代，反而要避免使

用流行用語。像是《王者之聲》(The King's Speech) 或《龐貝》(Pompeii) 這類的電影，觀眾總不會期待看到「阿娘喂」、「哇哩咧」、「超瞎的」等字眼吧。

翻譯用語會隨時代變化

有一些英文字，過去在片商提供的「字幕翻譯格式須知」中明文規定不能直接音譯，例如以前「hello」只能翻成「你好」，現在則能翻成「哈囉」，還可翻成「嗨」；以前「bye-bye」只能翻成「再見」，不能翻成「拜拜」(會讓人誤以為是去廟裡「拜拜」)，現在則能翻成「掰掰」。現在甚至在一些輕鬆類型的電影裡，「darling」可翻成「達令」、「honey」可翻成「哈尼」、「fuck」可翻成「法克」、「shit」可翻成「雪特」等。翻譯用語會隨時代變化這點，也能呼應上述的「隨時注意周遭的流行用語」，例如在背景設定為現代的電影裡，已經幾乎都用「小三」來取代「第三者」一詞。

參考各家的佳譯

訓練翻譯能力的一大訣竅，就是多參考各家翻譯。透過佳譯比較，譯者可學到不同的詮釋角度和翻譯風格，並加強自己的弱點或不足之處。

我在教電影字幕翻譯的課堂上，每週的作業就是讓學生兩人一組，一人當翻譯者（translator），一人當校對者（proofreader）。透過修潤對方不佳的翻譯以及模仿對方出色的翻譯，學生們更容易增進自己的翻譯功力。

不過自己一個人要進行佳譯比較可能比較困難，同一部電影你可能只會找到台灣版和中國版，但中國版很有可能是劣譯的盜版，練習翻譯後拿自己的譯文跟正版影片的譯文比較，這樣就能看出自己有問題或翻得不好的地方，並從中學習。台灣正版影片的譯文多數是水準以上，尤其是院線片，都能當作佳譯的參考。

辦法是直接在網路上找到電影的英文腳本，練習翻譯後拿自己的譯文跟正版影片的譯文比較，這樣就能看出自己有問題或翻得不好的地方，並從中學習。台灣正版影片的譯文多數是水準以上，尤其是院線片，都能當作佳譯的參考。

多看電影也能增進翻譯的功力，尤其是多看商業片，可從中學到字幕翻譯獨有的活潑用詞和創意翻法。為了增進筆譯功力，書籍譯者要多閱讀，字幕譯者則要多

看電影和追蹤人氣媒體，這種學習方式更輕鬆有趣，何樂不為呢？

讀翻譯理論可奠定基礎

對於沒學過翻譯的人，讀一些翻譯理論書籍對於奠定翻譯基礎會有幫助，例如思果的兩本經典作《翻譯研究》和《翻譯新究》，以及余光中關於翻譯的文章等。

可惜的是，坊間「專門」談論字幕翻譯的教科書或練習書寥寥無幾（或者可說是幾乎沒有），就算找到類似主題的教材，也都寫得相當外行。針對這種缺憾，建議讀者可上「臺灣博碩士論文知識加值系統」網站，查詢關鍵字「字幕翻譯」，就會出現許多相關論文，其中不少能免費下載。

閱讀這些專論，能讓你更瞭解字幕翻譯的定義、技巧、策略和生態，還有一些例句能作為參考和練習。不過話說回來，雖然多讀翻譯理論對於筆譯頗有助益，但真正成為專職的字幕譯者之後，多看狂新聞和PTT可能更有用。

專業術語筆記術

電影字幕譯者的養成3

字幕譯者翻譯電影時，一定會遇到某些不熟悉的主題或領域，翻譯時查詢的功夫少不了。平時如果能有計畫性地將查詢的資料整理起來，下次遇到相同的主題或領域時就可以節省不少時間。

例如翻譯美國電影時，就很常碰到德州撲克、各種球類運動和陸海空軍階等專有名詞，或是一些法律用語和結婚誓詞等。把常見的用語都蒐集整理起來，絕對對日後的翻譯大有幫助。

除了特定主題或領域的用語，字幕譯者也應該隨時把新的用字或別人翻的妙句

記下來，包括單詞、短句、長句和專業術語等，把這些用語仔細整理成筆記，以供日後查詢。

做筆記的方式倒是沒有特定的技巧或規則，譯者可依照自己的翻譯需求和筆記習慣來做，並於日後持續補充。下頁提供一個我自己做的「軍階中英對照表」筆記範例，因為美國各個軍種的級別稱謂有點複雜，像這樣把資料整理起來，就可以不用每次遇到時都還要再花時間研究一次。附帶一提，陸軍、陸戰隊和空軍的「上校」稱為「colonel」，海軍的「上校」則稱為「captain」，翻譯新手對於這些稱謂真的很容易混淆。

網路上的資訊極其豐富，幾乎任何資料都找得到，有的甚至都已經整理成表格，你只要下載或複製，再參考其他資料加以整合，就能完成一份自己方便使用的筆記（像是上例的「軍階中英對照表」，網路上就已經有人整理好表格，但資料不一定完整）。不過以我個人為例，我不會一概接受單一來源或網站的資料，會多找幾個不同出處，加以比較後再整理成自己的版本，以免資料有誤。

特定主題或領域的電影，第一次遇到時，整理起資料難免比較費時和棘手，但

級別	陸軍	海軍	空軍	陸戰隊
上將	General	Admiral	General	General
中將	Lieutenant General	Vice Admiral	Lieutenant General	Lieutenant General
少將	Major General	Rear Admiral (Upper Half)	Major General	Major General
准將	Brigadier General	Rear Admiral (Lower Half)	Brigadier General	Brigadier General
上校	Colonel	Captain	Colonel	Colonel
中校	Lieutenant Colonel	Commander	Lieutenant Colonel	Lieutenant Colonel
少校	Major	Lieutenant Commander	Major	Major
上尉	Captain	Lieutenant	Captain	Captain
中尉	First Lieutenant	Lieutenant Junior Grade	First Lieutenant	First Lieutenant
少尉	Second Lieutenant	Ensign	Second Lieutenant	Second Lieutenant
……	……	……	……	……

「軍階中英對照表」筆記範例

要盡可能邊翻邊做筆記，等到電影翻完，也會完成一份該主題或領域的專門用語筆記。下次遇到類似的場面或橋段時就很省事，只需要打開之前做的筆記檔案，很快就能解決那幾場戲。

我開始做專業術語筆記的契機

我剛開始翻大銀幕電影時，有一次接到一部新片，看完電影後我整個心涼了半截，因為整部片有一半的場景是在牌桌上打德州撲克。我心想完蛋了，我根本不會打撲克牌，而且在觀影的大半過程中，我還得借助劇中人物的表情才知道每場牌局的輸贏。可是翻電影跟翻書不同，接案前無法挑選作品，我根本是無路可退，只能硬著頭皮翻了。

我先上網查了一些撲克牌用語的中英對照表，又想到當時不久前在《007皇家夜總會》(Casino Royale)這部電影中，有一場龐德在牌桌上的戲，在那幾分鐘的場面裡，出現了大量的撲克牌用語。我剛好有那部電影的DVD，就轉到那場戲做了

筆記。事前查詢和做筆記的準備功夫大約花了三小時。著手翻譯時，又在過程中不斷增加和修正我的筆記。最後翻完那部片時，我也順便完成了我的撲克牌用語筆記。

這麼多年來，除了撲克牌用語，我還累積了其他一些專業術語的筆記，像是足球、橄欖球、賽車、摔角用語等，還有之前翻到一部關於品酒和酒莊的電影時，我也做過葡萄酒類的筆記。

不過依據我的經驗，不管筆記多詳細，有時遇到出現大量專業術語的電影，有些用語就是不管再怎麼查都不太確定，這時該怎麼辦？我的建議是，直接詢問熟悉該領域的朋友。例如有不暸解或查不到的棒球術語或麻將術語，那就問問常看棒球或常打麻將的朋友，他們一定很樂意幫忙。如果真的遇

翻譯小技巧

　　譯者上網查詢中文用語時，記得要把國家或地區設定成台灣，不然可能會查到香港或中國大陸的用語（如果是使用 Google 搜尋，記得將搜尋設定的「不限國家／地區」改成「國家／地區：台灣」）。

到過於專業的術語，例如飛機或船艦上的某個小零件，雖然你已經在網路上查到某個翻法，但無法確認是否正確，那就向片商指出那些你不確定的詞彙，他們會再找專業人士確認。

不要過度仰賴自己的記憶力

有學生問過我，入行前是不是要多做一些專業術語的筆記，例如各種球類運動，再開始從事電影翻譯？

我覺得倒是不必，正式接案後遇到相關影片再做即可。不過，對於別人的佳譯或妙譯，則要「隨時」做筆記。不要對自己的記憶力過度有自信，以為自己過目不忘，懶得做筆記，等到下次遇到類似的用詞、句子或術語時，你可能早就忘了，只能花時間再找一次，而且經常也找不到當時覺得很棒的佳譯了。

電影字幕譯者的注意事項 1

一部電影的翻譯流程

相信有不少人會很好奇，電影字幕譯者接到一部電影，從拿到腳本和影片素材到最後交稿，中間會歷經什麼樣的工作流程？一份譯稿的作業會有哪些階段？

每個字幕譯者都會有自己習慣的工作流程，但一般來說不會相差太多。翻譯一部「本片」（feature film，或稱為「正片」，即一部完整的電影長片，有別於預告片等電影片段）的字幕時，基本流程如下：

(1) 片商預告會發給譯者某部電影後，先上網查詢影片的相關資料（如上 IMDb

網站)。

(2) 取得腳本和影片素材後,先看過一遍影片(稱為「試看片」(screener),片商會提供下載連結或線上看片)。

(3) 看腳本翻譯。

(4) 翻完全片後,潤稿一次(潤稿次數因人和經驗而異)。

(5) 再看一遍影片對照譯稿(依人物說話的語氣和速度修正斷句,而腳本若有漏句需用聽翻補上)。

(6) 在期限內交稿(通常期限是三~十天)。

通常我一拿到包含腳本和影片的完整本片素材後,就會排除所有雜務立刻動工,因為本片的交期往往相當急迫。

第一遍看影片時,我通常會很期待,讓自己保持輕鬆愉快的心情,仔細看過一次。看完影片後,就直接看腳本翻譯,翻譯腳本大約花一~三天,依句數多寡和難易程度而不同。有時光從電影類型就能預估所需花費的時間,比如恐怖片可以很快

翻完，鬥智片、法庭片或政治片等特定議題的電影則會比較耗時。

按照腳本翻完整部片子之後，我會馬上潤稿。這跟書籍翻譯的情況不一樣，翻電影沒有時間讓譯稿「放一段時間再回來看」。潤稿時間同樣依句數多寡和難易程度而不同，大約會花幾小時～一天。有時我也會邊翻邊潤，翻完時也差不多潤完。

接著對照影片檢查一遍大約花一天。所以翻完一部電影前後大約會花兩～三天。比較困難的片型，也許會花上四～五天，比如有大量台詞且主題特殊的紀錄片，或者像是句意模糊或語意深奧的劇情片。有時則是腳本本身有問題，比如分句凌亂或錯誤百出，也會影響到翻譯速度。

翻譯一部電影的工作流程大致如此。我通常一天工作八小時，不過趕急件時經常一天要工作十幾個小時，中間除了用餐和上廁所以外幾乎不休息。有時連續趕好幾個急件時，這種「趕稿模式」就會維持一、兩週，甚至一個月，週末也無法完全休息。若是正好翻到自己喜歡的電影，我倒不覺得辛苦，反而甘之如飴，只是苦了家人，無法好好陪伴他們。

關於「潤稿」部分，有些人可能會問：「潤一次夠嗎？可以多潤幾次嗎？」一

般而言，譯文會愈潤愈好。如果是新手譯者，比較沒有經驗或沒有把握，建議可以多潤幾次，每多潤一次都能讓譯稿品質變得愈好。至於專職譯者，由於手上通常會有很多工作要同時處理，一部片翻完就要緊接著翻另一部片，時間上可能不允許一潤再潤，所以通常只會潤一次，而且老手的經驗豐富，潤一次應該就足夠了。

沒有影片的例外情況

我偶爾會遇到還沒拿到影片，就要先按照腳本翻譯的情形，通常是因為國外影片後製還沒完成，但電影又趕著上映。在這種情形下，翻譯流程就必須調整，譯者要先直接看腳本翻譯，等到拿到影片後再對照一次。但由於還沒看過影片，翻譯腳本時只能單憑想像，必然會有不少地方需要事後修正，所以對照影片修正譯稿時可能會多花一點時間。

另外，在極少數的情況下，會遇到只看腳本翻譯，但最後來不及由譯者親自對照影片的情形。通常是因為影片來得太晚，無法及時交給譯者，為了不耽誤後續時

程，片商內部會自行校稿。

通常專業譯者交出的稿件完成度已經很高，但像是這種未看片就交稿的情形，因為無法為最後的譯稿品質把關，我就不會特別跟別人提起那部電影是我翻的。不過台灣片商的審稿人大多也很專業，有他們做最後把關，不至於讓觀眾看到品質過於瑕疵的翻譯。話說回來，遇到這種狀況，譯者多少會覺得可惜，無法自己從頭到尾處理完一部電影，不過幸好稿費仍是全額照領。

一般而言，譯者最好一次只翻一部電影，一部翻完再翻另一部，避免同時翻譯好幾部，尤其當電影的類型不同時，可能會造成譯文調性混淆。雖然潤稿時可以再修正，但在第一次翻譯時就盡量到位的話，後續的作業會比較省時省力。不過這也要看譯者習慣，連我自己偶爾也會兩部電影一起翻。如果兩部電影的交期差不多時間，有時我會視心情而定，例如早上的心情想翻一部比較燒腦的懸疑片，下午又想換換口味翻另一部比較輕鬆的喜劇片。有時搭配心情工作，反而會增進整體效率，甚至兩部電影都能提早交稿。

敲定交期

一般而言，一部電影片商給譯者的翻譯時間是三～十天，會因句數和影片類型而有所差異。另外，離上映檔期愈近的案子，交期就會抓得愈緊。

美商的交期通常會比獨立片商更急迫，經常是影片素材一來就要立刻翻完，因為美商的電影大多是商業大片，素材來得慢，又要趕著跟美國同步上映。

片商在即將收到國外的素材之前，會先詢問譯者的檔期，並敲定交稿時間。在拿到本片之前，片商通常會先讓譯者翻譯該部電影的其他素材，比如預告片或簡短本事（劇情概要和主要演職員等文字介紹）。等到本片快來時，片商會再度確認譯

者的檔期，若是真的時間配合不上，可能就會馬上另找譯者，除非是不急著上映的電影，否則不可能為了配合譯者檔期而延後交稿時間。尤其是美商的電影，交期經常很短，不容許譯者因私事無法馬上完成。

如何預估一部電影的交期

譯者接到一部電影，就需要立刻跟片商敲定交期。譯者可從影片的類型、句數和文字難易度，預抓需要的翻譯天數。從IMDb等電影網站上的電影簡介就能知道影片類型，拿到的腳本上也會標示出確實句數，而大致瀏覽腳本後，就能瞭解台詞的翻譯難易度。

整體而言，愛情喜劇片的句數最多（至少一千五百句，有些會超過二千句），但不難翻，專業譯者約三～五天能完成。其次是喜劇片（大約一千五百句，雖然人物通常話很多，但可能會穿插一些無台詞的鬧劇橋段，所以一般不會超過二千句），翻譯時需要多費心思，應用流行用語、本土化和台式翻譯，專業譯者約三～

四天能完成。

劇情片的句數中等（通常一千～一千五百句），視不同主題而定，如果跟政治、法庭、辦案、戰爭等特定題材有關，因為有許多專門詞彙需要查詢，會稍微花時間，專業譯者約二～四天能完成。動作片的句數不多（通常一千句上下，但片長較長的超級英雄片句數則不少），不過現在「純」動作片的電影愈來愈少見，經常是混合類型，比如動作＋喜劇、動作＋冒險、動作＋驚悚、動作＋愛情等，專業譯者約二～三天能完成。恐怖片的句數最少（通常不會超過一千句，有的才五百句左右），翻譯難度也不高，但句數少就賺得少，專業譯者約一～三天能完成。

有時遇到類型複雜，或是涉及特殊或多樣議題的電影，翻譯難度可能會較高，也相對需要花更多時間。因此，譯者著手翻譯後，如果發覺該部電影比想像中難翻，就要重排手上所有工作的進度，縮短其他案件的翻譯時間，像是比較好翻或句數較少的案子都要進一步加快速度，來彌補目前這個案件可能會拖延到的時間。

如果某部電影真的難翻到需要延後交稿，一定要提前告知片商，說明難度高的原因，例如有太多專有名詞需要查詢，或是有許多句意不明之處需要多加思考和揣

摩，為求高品質的譯稿，需要多一點的時間。如果是這些理由，通常對方都會接受。

交期建議訂得寬鬆一點

前面提到的天數預估，是指在全力翻譯（但作息正常）的情況下。不過專職的字幕譯者通常手上不會只有一件工作，除了有一部接一部的本片要「連續」完成，有時還有本片以外的工作要同時完成，例如一部本片＋一支預告片＋一份簡短本事（可能都是不同電影，相同電影的這些素材通常不會一起來）。

預告片和簡短本事的分量不多，大概花半小時～一個多小時就能完成，但必然會占掉翻譯本片的時間。因此在敲定本片的交期時，建議把天數抓寬一點，才能容許小工作隨時插隊進來。

另外像是紀錄片，跟類型片的翻法會稍微不同，比較多直譯，但有許多專有名詞需要查詢，因為紀錄片絕對不能把事實翻錯，通常句數也不少，比較深奧或冷僻

的主題可能要花更多時間，所以紀錄片的交期也要抓寬一點。

通常我在預抓交期時，都會跟片商敲定一個比較保守的日期，所以經常能夠提前交稿。把交期抓得比較寬鬆，除了能避免台詞難度太高翻得不順會開天窗，還能避免壓力太大影響到生活品質。不過有時難免會遇到手上的工作爆量，每個工作的交期又非常趕，真的沒辦法的話，就把壓力當作助力，少睡一點全力趕稿，硬拚出來（但絕不能影響譯稿品質），當作這陣子辛苦一點多賺些錢。

就算你是翻譯快手，還是建議在敲定交期時要給自己一點餘裕，預留可能出現突發狀況時所需的額外時間，例如臨時有急事要處理、突然重感冒、比預期難翻等。況且，如果手上這部片翻得慢，就會拖到下一部片，可能會讓原本已經排得夠緊的工作進度整個打亂。而且交期有餘裕，偶爾還能視跟片商的交情，幫忙插隊趕更急的件，在多賺的同時也能做人情。不過，如果評估新案件要在期限內完成太勉強，極有可能趕不及，那就寧願放棄，不要太貪心硬接工作，除了也許會開天窗，還可能會翻到爆肝需要休息一陣子，這樣傷身又傷荷包就不划算了。

我曾經翻過一部描述服裝設計師工作的紀錄片，片中設計師的友人說，他覺得

服裝設計師「很神」，不知為何，他們總是來得及在最後一刻完成每場服裝展。因為服裝展常需要設計師在短期內迸發出靈感，還需要勞師動眾，有時設計師會在日期逼近前仍苦無靈感，但最後他們永遠能在期限內完成。

這讓我聯想到自己的工作。有時接到超趕的電影，後面還排了一堆案子，有幾次我都覺得完蛋了，一定無法如期交稿，後面的案子也會全部受到影響，但到最後我總是能奇蹟似地全數完成。事實上，我在業界十幾年來，還沒真正開過天窗，想想這挺奇妙的。我只能解釋成，人的極限是無窮的，譯者每次在趕急件時，總是能激出爆發力，於千鈞一髮之際在期限內把所有工作趕完。

嚴禁拖稿

一旦敲定交期，就不可延誤。每部電影在本片翻完到上映之前，都有許多必要的前置作業，像是上字幕、送審、試片、宣傳活動等，時程相當緊湊。甚至有時譯者接到本片後，再過兩、三週就要上映，所以譯者一定要嚴守交稿時間，以免耽誤到片商後續一連串的預定作業。

譯者若是拖稿或搞失蹤，影響到電影上映前的作業，不僅可能會成為該片商的拒絕往來戶，還可能「榮登」全業界的黑名單。電影發行界並不大，某家片商的員工離職後，跳槽去另一家片商的情況時有所聞，所以如果某個譯者有拖稿、搞失蹤

的習慣，很有可能就會在業界傳開，影響自己的聲譽。

雖然電影字幕翻譯嚴禁拖稿，但有時能視情況跟片商延稿，不過要盡量避免這種情況。延稿頂多延個幾天，也不能每次都以為了譯稿品質需要多點時間當作藉口，這種藉口遲早會用爛。還是一句老話，沒把握在交期內完成就不要硬接，否則開天窗影響了信用就後悔莫及了。電影公司通常不像出版社會預留譯者的拖稿時間，比起其他翻譯種類的譯者，嚴守交期對於電影字幕譯者尤其重要。

電影字幕翻譯一向保有其特殊屬性，使得電影字幕譯者相對而言不易被取代，但即便如此，很殘酷的事實是，這一行仍然具有取代性。如果譯者習慣性拖稿或突然搞失蹤，都很有可能被別人取代。因此，即使你已經是電影翻譯界的老鳥，仍要時時有所警惕，講求信用不拖稿才能跟片商保持愉快互信的合作關係。

不喜交稿壓力，就改接小螢幕或書籍翻譯

電影字幕翻譯講求即時性，經常幾天內就要翻完，時間壓力比其他筆譯工作高

出許多。相較之下，電視字幕翻譯有時會有交期長達一個月的案子，也能拒絕接急件（即使是急件，也不像電影字幕翻譯那麼急），其他像書籍翻譯的交期又拉得更長。其實就我所知，習慣拖稿的書籍譯者不在少數，有時就算跟出版社延個一、兩個月，可能也不會影響到出版進度。

以我個人來說，由於熱愛電影和翻譯，並不排斥電影字幕翻譯的交稿壓力，也不介意無時無刻都在趕件。除了翻電影，我也不時會接書籍翻譯的工作，倒不是為了賺錢，只是當作沒有電影案件時打發時間。因此，我的生活日常經常是同時翻電影和翻書，但對於這兩者，我一直有絕對的優先順序，只要一有電影字幕翻譯工作，我就會把翻書的工作擱下來，這跟重視何者無關，純粹是因為書籍翻譯的急迫性不如電影字幕翻譯。

掌控好交稿時程

以前翻譯美商的電影經常都很趕，從拿到電影素材到交稿可能只有兩～三天的時間（中間還要出門去看片）。不過自從影片的格式從膠卷改為數位，譯者也能使用線上平台看片和翻譯後，趕件的情況就改善許多。現在美商給的翻譯時間已經相當「人性化」，至少有五天的時間。

不過偶爾還是會遇到突然接到急件的情形，如果手邊剛好沒工作，急件對專業的字幕譯者來說應該不是多大問題。因此，一定要練就自己成為翻譯快手，不然遇到急件，卻因為翻譯速度太慢而延誤交稿，這樣就稱不上是「真正專業的」電影字

幕譯者。尤其許多商業大片都是急件，無法按時交稿就會影響很大。

如果你的翻譯速度沒那麼快，或是不想一直承受趕稿的壓力，那麼專接藝術片也是一途，通常藝術片不會像商業片那麼趕著上映，所以截稿日不會那麼急迫。要不然退而求其次，專接小螢幕的工作，電視字幕翻譯的交期通常不會抓得太緊，只是小螢幕的稿費當然比不上大銀幕。

常會碰到有急件要插隊

　　一般而言，專職的字幕譯者每個月最少有一～兩部片，多則七～八部片，以平均來看，大約每個月兩～四部片。另外，每週可能都會有其他小案件，比如預告片和本事等。而每部本片完成之後，可能還會陸續有額外素材需要翻譯，像是幕後特輯、電視或網路廣告等（尤其美商會有許多周邊素材）。所以專職的字幕譯者手邊幾乎隨時都有案子在進行，很少正好沒工作，但即使如此，臨時接到需要處理的急件時，譯者也常常還是得在幾乎滿檔的工作中，想辦法幫忙插件處理。

如果急件是來自關係很好的片商，或是自己很喜歡的作品，不接會覺得不好意思或感到惋惜的話，譯者就得重新安排手上案件的優先順序，讓急件插隊。

坦白說，每個電影字幕譯者應該多少會有私心，如果是關係很好的片商，會比較願意幫忙插隊趕急件；或者同時接到好幾部電影時，也會優先處理跟自己比較要好的窗口所發的案件。不過，插隊處理某家片商的急件時，要避免讓其他片商覺得你有大小眼的情況，這次你優先處理某家片商的案件，下次換別家有急件時，也應該要盡量比照辦理幫他們插隊。

急件通常兩～三天就得完成，如果原本的檔期就抓得比較鬆，有時甚至完全不會影響到

接案小常識

各大影展的影片通常會有超過一週的翻譯時間，不過影展片的情形比較特殊，每場影展都會有大量的影片需要翻譯，翻得愈快就能接到愈多案件。所以譯者也不一定要拖到最後一天再交稿，一翻完就立刻回傳，也許很快就會有下一個案件。

原本的工作進度。以我為例，我盡量不會請求延後交稿，而是那幾天少睡一點、日子繃緊一點，辛苦一點把急件趕出來，再加快速度把被插隊的稿件也在交期內完成。我會盡量避免跟任何片商延稿，因為我不喜歡找藉口，但如果太誠實，表示是為了讓別的案件插隊，這樣任誰聽了都不會太高興。

急件一定要量力而為

電影字幕譯者經常會遇到急件，急件一來就得重排所有工作。既然決定接下急件，就要有全力衝刺的打算，不是火燒屁股的其他事都要延後處理，說誇張點，就是要有破釜沉舟的決心。

以我為例，學校教書和照顧小孩是排除不了的行程，但是辦理雜事和親友聚會則能視情況改期。通常只要電影翻譯工作一來，我就會立刻擱下當下的所有事，因為電影翻譯工作通常是我所有待辦事項中，最具急迫性和時效性的任務（過去寫博士論文時，我都曾把論文擱下，不過也是因為翻譯能轉換心情，讓我暫時從寫論文

的煩躁心情中喘一口氣）。

接下急件後，時間管理就變得極為重要。因為一旦急件沒有準時完成，就會拖累到下一個案子，如果後面還有好幾個案子，也都會連帶受影響。

因此，一定要有把握再接急件，尤其是手邊還有其他工作的情況，可別為了多掙點錢或不好意思拒絕，硬接下超出自己能力範圍的工作量。若是真的忙不過來就不要硬接，不然開天窗影響到信用就得不償失了。專職從事這一行這麼多年來，其實我每年都會錯失幾部自己喜歡的電影，通常就是工作檔期已經爆滿，沒辦法再插入任何案件，只好忍痛放棄。

例如，我很喜歡戴倫‧亞洛諾夫斯基（Darren Aronofsky）這位導演，過去曾翻過他的作品《力挽狂瀾》（*The Wrestler*），後來片商問我是否有空翻譯他的新作《黑天鵝》（*Black Swan*）時，當時因為片子很趕，我手上的工作又忙，只好忍痛放棄。

另外，《暮光之城》完結篇《暮光之城：破曉II》（*The Twilight Saga: Breaking Dawn*）是我翻的，但其實前一集《暮光之城：破曉I》片商也問過我，我也是因為工作滿檔只好拒絕。我記得當天早上才剛拒絕《暮光之城：破曉I》，下午又推辭

了另一部急件《決戰異世界：未來復甦》(Underworld Awakening)，一天就錯失了兩部大片，心裡真的是在滴血。

還有錯失《神鬼獵人》(The Revenant) 也令我扼腕，因為我也很喜歡阿利安卓・岡札雷・伊納利圖 (Alejandro Gonzalez Iñárritu) 這位導演。當時我已經翻了幾支《神鬼獵人》的預告片，通常如果譯者翻了某部電影的預告片，就表示本片和其他素材也會交由同一名譯者翻譯。不過當時片商問我知不知道《決殺令》(Django Unchained) 的譯者是誰，因為他們要發行同一位導演昆汀・塔倫提諾 (Quentin Tarantino) 的新片《八惡人》(The Hateful Eight)，而昆汀・塔倫提諾作品的對話風格很特別，所以他們想要找同一個譯者。

好巧不巧，《決殺令》正好是我翻的，於是他們就敲定《八惡人》由我翻譯，我也很期待，因為我超愛昆汀・塔倫提諾（我的碩士論文就是探討他的傑作《黑色追緝令》(Pulp fiction) 中的粗話翻譯）。結果，《神鬼獵人》和《八惡人》的本片竟然在同一週來，兩部電影的翻譯時程重疊，不得已只好放棄《神鬼獵人》。

電影字幕譯者的注意事項 5

譯文被批評別太玻璃心

我很敬重的一位同行前輩，每當有人稱讚他翻得很棒時，他總是一派輕鬆回應：「沒有啦，我只是做得比較久。」我很喜歡他這種謙虛的態度，也覺得這是譯者應該具備的心態。

我曾經聽片商說起，有一位譯者（以下稱為 A 譯者）在電影字幕翻譯界的資歷很深，翻譯作品也相當出色，所以在業界小有名氣，但為人似乎不是那麼謙虛。他曾上節目誇口說自己一～兩天就能翻完一部片，而且每天的工作時數不長（以我來說，每天工作八小時的話，通常一部片子要兩～三天才能翻完，如果遇到急件，一

天的工作時數更是長達十小時以上）。後來，Ａ譯者因為有幾次不高興譯文受到批評且工作態度惡劣，跟某些片商的窗口發生口角，從此被幾家片商列為拒絕往來戶。

我也曾經跟Ａ譯者有間接交手的機緣。很多年前，某大影展問我有沒有興趣接中翻英的文字稿，幫他們翻譯當年的影評專書。他們原本找了Ａ譯者，但因為不滿意他完成的譯稿，便請他修潤，結果他卻大發脾氣，表示自己的譯稿完全沒問題，並要求對方支付全額的稿費。

我不確定Ａ譯者目前還在不在電影字幕翻譯這一行，不過聽說已經離開業界（我太八卦了），但就算Ａ譯者仍留在業界，以他的做事態度，也很難在這一行永續經營。

如果譯者因為自己能力好就仗勢凌人，久而久之勢必會影響到自己的風評，不佳的態度可能會讓合作的窗口不敢領教，慢慢地不找你或把你列入拒絕往來戶。

譯文被批評有時不是譯者的問題

譯文受到批評時，譯者當然要仔細檢討，並從中學習。不過有時也不必太在意，因為有可能不是你的問題。

例如你的譯文從來沒被批評過，就只有某家片商經常挑你毛病，那也許只是你跟這家片商的審稿人磁場不合。不過，如果覺得被批評太多而影響了心情，那就要取捨是不是還要繼續跟對方合作。

對於資深譯者來說，譯文受到批評經常都是特例，可能只是某位審稿人偏好的風格剛好跟你不同，或者是你剛好接到比較不熟悉的影片類型（比如專翻商業片的譯者接到藝術片的案子），而對方的要求又特別高。

遇到這種情況，如果譯者想要跟那家片商繼續合作，那就要盡量配合審稿人喜好的風格，或是磨鍊自己不熟悉的影片類型，因為優秀的電影字幕譯者應該要擅長各種類型的影片，不能老是怪罪窗口發翻你不擅長的類型。

還有一種譯文受到批評的情形是，片商對文字風格有特殊要求，但在發翻前卻

沒說明清楚。例如某部老少咸宜的電影，打算在兒童影展特別放映，文字需要可愛簡單一點；又如之後會在中國大陸放映的電影，不宜出現太多台灣本土化用語或台語借詞。其他常見的要求還包括要使用大量的流行用語、必須避開所有的粗話和粗俗用語、文字風格要帶有文青味等，只要事先溝通好，譯者自然會注意和拿捏。

但若是在發翻前未告知，交稿後卻抱怨文字風格不妥，這樣片商就要負點責任了。因為譯者在接到案件後，除非片商提出特殊要求，否則一般來說就是依專業經驗判斷，按照影片的類型選擇適合的文字風格。不過，為避免出現不必要的紛爭，譯者著手翻譯後，若是發覺影片類型比較特別或文字風格迥異，也可主動詢問片商譯文想要呈現何種風格。

有時片商如果對譯文不滿意，可能會提出修改的要求。這種需要「售後服務」的情況，如果確實是客戶事前沒說清楚，事後又要求修改，可以先反應你的（不滿）想法，然後免費服務客戶一次或酌收修稿費用。如果是同一家片商經常要求事後修稿，譯者可以客氣地婉拒，或是清楚表明修改需要收費。

我的處理方式是，盡可能每個案件都服務到底，但若是對方提出過於不合理的

要求，或者因為經常必須修稿，影響到其他翻譯案件的時間，我就會跟對方誠心溝通，免得以後合作產生嫌隙，浪費雙方的時間。

遭受批評在所難免，但別過於玻璃心

成為電影字幕譯者，就要有心理準備隨時會受到批評，即使是業界老鳥也會偶爾中槍。如果是合理的批評，那譯者就理當接受，當作自己上了一課。能接納批評也是身為譯者必備的心態，翻譯這一行是需要藉由經驗的累積磨鍊出實力，虛心接受別人的意見和建議，才能讓自己成長。

然而很重要的是，這些批評在吸取教訓後就別太放在心上。遭受批評時千萬別太玻璃心，若是讓情緒波動干擾到正在進行的工作，甚至影響到後續的接案情形，那樣就得不償失了。

電影字幕譯者的注意事項 6

鄉民的批評看看就好

不管從事哪一行，工作表現難免會受到批評，翻譯當然也不例外。而在所有種類的翻譯中，由於電影的曝光度相對來得高，台詞聽得到又看得到，加上網路上電影論壇興盛，因此電影字幕翻譯可說是最容易受到批評的翻譯類型。

賣座電影或熱門影集的翻譯尤其更常見被拿出來批評，因為商業性電影或影集的觀影族群通常集中在青少年到青壯年，剛好也是最常使用社群網站的族群。網路上最常見的批評大概就是針對本土化或台式翻譯到底好不好，類似的口水戰幾乎每年都會出現。例如當年《動物方城市》(Zootopia)的字幕翻譯，就在PTT和一些

譯者粉絲頁引起如火如荼的論戰（有興趣的讀者可以上網 Google，有不少有趣的筆戰）。

通常會挑字幕翻譯毛病的觀眾，大多英文程度還不錯，不過也有不少人只是純粹喜歡發表高見。然而，沒學過或沒做過字幕翻譯的人，可能不瞭解為何某句話要那樣翻，也不明白譯者是經過哪些取捨和（娛樂）考量，所以譯者不必太在意網路上的冷言冷語。

我至今翻過數百部院線電影，翻譯被批評在所難免，但這並不會造成我太大的困擾。我很清楚，電影字幕翻譯有其獨特的格式、規則和限制，還要因應片商想要迎合台灣人笑哏的需求，不是這行業的人可能不懂為何譯者要那樣處理。

網路上曾經有人批評我的作品中某些本土化或台式翻譯「很台」、「很俗」，但那些電影其實非常賣座，觀眾的反應也非常好。所以譯者不妨把這些批評當作另類的讚美，可能就是因為你翻得「很台」、「很俗」，觀眾才會覺得好笑，電影才會大賣，片商也樂得數鈔票，繼續愛用你這個譯者。

再舉一個例子。我曾經翻過一部台灣票房數億的大片，對白裡出現一個船舶結

構的專有名詞，後來網路上有人表示翻錯了，那位網友批評說：「翻譯小組，××

也翻錯，用心點好嗎？」我第一個念頭其實是想澄清：「是翻譯小『姐』，不是翻

譯小『組』喔。」

　　事實上，我不只是獨自一人翻完整部電影，而且電影公司只給我三天的時間。

我不是船舶專家，也問不到船舶專家，我明白會有誤譯的可能性，不過譯者遇到這

種情形大可不必跟網友筆戰，還不如把時間留給其他工作。跟酸民對嗆沒有太大的

意義，雙方各說各話，各有各的觀點，但兩邊的認知（網友不瞭解字幕翻譯的「眉

角」）和立場（譯者要幫片商賺錢）不同，是很難取得共識的。

　　反倒是遇到網友點出的誤譯時，譯者別忘了要記下筆記，抱持學習的心態。譯

者不是各個領域的專家，但「高手在民間」，觀眾當中可能有人是專家，只可惜交

稿前譯者無法請教他們。

　　總之，網路上什麼人都有，鄉民或酸民往往是很毒舌的，你只要盡力做好身為

字幕譯者的本分，心裡有數不是所有人都瞭解這個行業的艱辛，譯者是「獨自一

人」要在「短短幾天內」翻完一整部電影，所以對於一些無的放矢的批評謾罵，譯

者只要保持右耳進左耳出的心態就好了。

審稿人的批評要審慎看待

對於網友無情無理的批判，譯者可以虛心接受或參考看看就好。不過，對於審稿人提出的批評，譯者就不能馬虎看過，要好好審慎看待。通常粗心的小錯誤，像是錯字或數字誤植之類的，有些審稿人會提醒你，但多數不會特別提，因為他們順手就改掉了（除非錯字太多，或是數字錯得太離譜影響到劇情）。

即使是資深譯者，也難免偶爾會有「凸槌」的時候，尤其電影字幕譯者幾乎是每個工作都在趕稿狀態，出點小錯實在是情有可原，因為速度快極為重要。如果審稿人提出批評，指正沒有翻好之處，我的建議是，不管如何先看看是不是自己出錯，千萬不要仗著自己在業界做久了就有大頭症，人外有人，天外有天，也許那位審稿人也是翻譯高手。這麼多年來，我就從好幾家電影公司的審稿人身上學到了很多。

審稿人批評你的翻譯時，通常會具體舉出哪些地方翻得不好或有誤，這經常是你從中學習的好機會。不過，若是覺得自己並沒有翻得不好，也能提出你的看法討論一下，了解對方的要求，有利減少往後翻譯被批評的情況。而在跟審稿人溝通時，一定要誠心以對，切忌自以為是，因為翻譯是很主觀的，你覺得好的翻譯，別人不一定這麼認為。若是因為態度強硬得罪了審稿人，你可能下一次就翻不到這家片商的電影了（審稿人通常也是發稿人）。

記憶深刻的一些有趣例子

剛入行時，有家片商說我喜劇片翻得不夠年輕、好笑，對方也具體舉出例子，比如「dick」或「penis」，只有老人會用「老二」，年輕人都用「小弟弟」或「大屌」（但我問了我的學生，年輕人到現在還是會用「老二」啊）。

從此我發奮圖強，狂看喜劇片做筆記，把別人翻得好笑的部分，用「筆」和用「心」記下來，讓自己熟悉喜劇文本翻譯的語感。

還有一次我替某個大型影展翻譯非英語發音的外語藝術片，審稿人說我的翻譯太直譯，這種批評對我來說實屬罕見，因為片商經常表示我的翻譯挺活的。後來我仔細思考，發現問題可能在於，這些外語片並不是英語發音，我拿到的英文腳本已經是原文的譯稿，到我手上時，還要再把英文翻成中文，也就是二次翻譯。當時雖然覺得有不少英文翻譯的台詞怪怪的（不要以為外語片的英文腳本品質都很好），但我不懂那種外語，所以為了避免過度詮釋，就只能盡量依照英文腳本上的字義翻譯，以免脫離原意，這是我考量到二次翻譯所做出的翻譯策略，結果可能因此讓譯文顯得直譯。

雖然不確定是不是這個原因造成影展人員認為我的翻譯不夠靈活，不過後來我在翻譯非英語發音的外語片時都會更注意，之後就再也沒有審稿人提出我的翻譯不夠生動活潑的問題了。

不必介意被改稿

因為電影檔期的關係，譯者交稿之後，片商通常很快就會審稿和上字幕，才趕得及上映。因此一般說來，審稿人修改過的譯稿不會回傳給譯者再看一遍，也很少有片商會詢問譯者是否同意他們做的更改。

片商改稿不需要經過譯者的同意

如果你是一個自尊心和自我要求都很高的譯者，不喜歡別人未經同意就修改你

的稿子，那你最好盡量讓自己習慣和接受電影字幕翻譯這一行的審稿生態。

實際上，電影公司不是不尊重你，只是為了時效性。一般來說，出版社審稿時通常時間比較充裕，用心的編輯會把修改過的譯稿回傳給譯者，譯者可針對出版社的修改提出意見。片商審稿的情況則大不相同，通常時間緊迫，修改過的譯稿根本來不及給譯者再看一遍確認。久而久之，這儼然成為電影發行界的共識，覺得改稿是片商內部的事，也沒必要問過譯者。

有時你覺得翻得很好的句子，自認稱得上是你個人的佳譯或妙譯，事後卻發現被審稿人改掉了，甚至可能改成看起來比原來翻得差的句子。譯者可別因此洩氣或生氣，審稿人可能自有考量，也許是為了顧及商業或大眾口味，尤其如果你的文字特別具有文青風格時，這種情況就見怪不怪了。

片商為了讓電影賣座，經常會把譯文改成更流行或更本土化的用語，譯者不妨就當作是一種學習，看看別人能怎麼把你的文字變得更活潑有趣。而且說實在話，如果你翻的是商業院線片，片尾大多不會出現譯者名字，也就不必太在意譯文被修改了。還是一句老話，翻譯是很主觀的，每個人覺得好的翻法不盡相同，所以不只

譯文被批評不要玻璃心，被改稿也不要玻璃心。

況且，譯稿一旦交出去，就不屬於你的財產，其實沒交出去前也不屬於你的，片商的英文腳本和中文腳本（即你的譯稿）是禁止外傳的。說白了，就算你介意被改稿想抗議也沒用，只會打壞跟片商的關係。

片商不改稿反而會造成譯者負擔

我也曾經遇過片商不太改稿（也許是懶得改或不知道怎麼改），只要對譯稿有任何問題，或是想要進一步的修改（例如覺得其中一段能改成某種風格），就直接丟回給我，讓我不禁懷疑他們到底有沒有審稿人。

在我看來，這倒不是尊重，反而是變相的不負責。因為不管是電影或書籍等翻譯作品，終歸說來都是案主的財產，他們也是最終的利益歸屬者，應該要為自己公司的產品做最後把關，以求最滿意的結果，因為這可能會直接影響到銷售或票房。

再者，審稿人完全不改稿，其實也會給譯者帶來困擾。譯者幫忙改稿當然沒問題，

但如果審稿人沒有自己的改稿原則，任何小問題都要一一請譯者處理，其實只是浪費雙方的時間。

通常大公司或老公司不會出現這種內部不改稿的情形，這些片商都有很優秀的審稿人，但是跟小公司或新公司合作時，就比較容易遇到這種不改稿的情況。如果情況太誇張，譯者反而可以給他們一次機會教育。

如果你在業界已經是資深譯者，可以跟他們分享其他片商的做法，因為他們在電影發行界的資歷可能沒有你久。這樣一來，你樂於幫忙的友善態度，不僅不會得罪對方，反而會讓新手審稿人有一種安全感，因為他們可能才剛上任或公司才剛成立，遇到這類問題也不知道要請教誰，而你剛好就是他們審稿工作的最佳顧問。這樣的合作關係剛開始可能有點麻煩，但為了長久之計，把這些新手審稿人「訓練」到能獨當一面，以後的合作就會更有效率。

另外，有時也會遇到交稿後需要補句的情況，通常是腳本中沒有出現（可能是影片中聽不太清楚或人物搶話對話重疊的台詞），但片商認為有必要翻出來，這時審稿人也有可能直接把稿子丟回給譯者補上那些台詞。

像是這種漏句補譯的情況，譯者就有責任要幫忙，但由於那些台詞有時相當模糊或小聲，經常不是很好處理，可能要反覆一直聽好幾遍才能確定內容。不過有些審稿人的英文聽力很好，他們可能就會自行聽翻補上，省了雙方往返聯繫的麻煩。

請片商回傳最後定稿，作為學習

一般而言，片商不會把修改過的譯稿回傳給你，但如果你是新手譯者，想要多學習，可以請審稿人把最後定稿回傳給你參考，你再逐句對照。有些審稿人還會很貼心地特別幫你把修改處用顏色標示出來，但這強求不得，因為審稿人通常身兼多職，除了審稿，還有很多業務要處理，可能無法多花時間幫你處理這件事。

不過，我自己的情況算是很幸運。我剛入行不久時，遇到一、兩位對我特別用心的審稿人，他們會標出修改處並指出其他應該注意的地方。每次他們回傳給我修正後的譯稿，我都會很認真地研究和做筆記，後來過一陣子他們不再回傳修改後的譯稿，我就瞭解自己的翻譯功力應該是增進了。不過這種佛心來的審稿人是可遇不

可求，新手譯者還是得多靠自己的努力。

事實上，片商的審稿人經常是臥虎藏龍，尤其是美商，有些審稿人的改稿經驗都十幾二十年了，也有些人是譯者出身，文字功力了得。經過他們的畫龍點睛，對於你的譯稿往往有加分作用。

不過，有時審稿人會為了遷就娛樂性，而更動原本的文字調性。如果你覺得審稿人真的改得不太恰當，嚴重破壞整整部片的調性，例如明明是議題很嚴肅的電影，卻用了一些過於輕浮的字眼；或是整部片的流行用語或本土化翻譯使用過頭，跟片中某些人物個性不符，根本不像那些角色會說的話，那你也能適時表達你的意見。

只是你能表達意見，但他們不見得會採納就是了。

雖然審稿人是字幕翻譯最後呈現在銀幕上的終極把關者，但如果在譯者這一關就交出出色的譯文，甚至句句是佳譯和妙譯，這樣就能替審稿人省時省力，他們一定就會更愛用你。

電影字幕譯者的注意事項 8

各種影片類型都要會翻

電影字幕譯者在接案時通常無法挑選影片類型，因為片商一般只會問譯者有沒有空接案，並不會特別問譯者喜不喜歡或擅不擅長某種類型（我從事電影字幕翻譯這十幾年來，大概只被問過兩、三次吧）。因此，電影字幕譯者一定要練就各種影片類型都拿手的本領，從各種類型中磨鍊出不同的文字和對話風格。

譯者本身也最好不要挑選影片類型，不然只會侷限自己的接案量。

如果不擅長或不喜歡某種類型，一定要設法克服，例如不敢看恐怖片和殘殺片，就要多練膽子，平常多看鬼片、恐怖片、血腥片或噁爛片等；覺得自己文筆不

夠活潑，就要多看喜劇片並勤做筆記，培養自己的幽默語感。建議新手譯者一開始要來者不拒，直接翻就對了，這樣才能發現自己的案源和收入穩定。力，就針對那種片型加強，這樣才能讓自己的案源和收入穩定。

事實上，電影類型影響譯文風格甚鉅，例如喜劇片要翻得爆笑、動作片要翻得快狠準、文藝片要翻得抒情、催淚片要翻得感人、兒童片要翻得用字淺顯且童言童語、動畫片要翻得可愛討喜又有笑點、古裝片要翻得典雅並避免使用流行用語等。這些風格是影片本身表現出來的調性，譯者翻久了自然會瞭解其各自應有的語感。

原本我一直以為多數人跟我一樣，什麼類型的電影都敢看，至少如果你有志從事這一行，就應該有所覺悟電影類型沒得挑。不過，我在台大教課時才發現，對電影字幕翻譯有興趣的同學當中，還是有不少人不敢看某些類型的電影，也有人本身從不說髒話，所以翻不出粗話。

我每年教課選用的幾部電影裡，都會包含一部稍微暴力血腥的電影（我沒選用恐怖片當教材，因為恐怖片台詞少且相對來說難度不高），班上就有女同學反應不敢看，說自己幾乎是閉著眼睛寫完作業。在我看來，這種選片策略正好趁機讓學生

當作自我測試，看自己到底適不適合當一名專職的電影字幕譯者。

這種對於某種影片類型有障礙的人，我能提出兩個中肯建議：一是設法讓自己克服這種類型，變得敢看敢翻；要不然就是改翻比較不商業的電影，因為商業片中經常充斥著暴力和粗話，絕對避免不了，乾脆轉向只跟專營藝術片的片商合作。

影片類型會影響翻譯難易度

電影的類型不同，也會有翻譯難易度上的差異。我個人是覺得喜劇片翻起來特別有趣，還可發揮創意，但對新手譯者來說其實並不容易。我剛入行時，也覺得自己的喜劇片翻得不夠好笑，後來是下過功夫，狂嗑喜劇片，記下別人的妙譯，同時也接了許多喜劇片，才讓自己練就出喜劇語感，如今我已經成為幾家片商指定的喜劇片譯者。

下面我簡單提一下新手譯者可能會覺得比較棘手的幾種電影類型：首先是喜劇片，這是最需要使用大量時事哏、流行用語、台語借詞和本土化翻譯的類型。即使

你是經常接觸到流行用語的年輕人，也不一定懂得如何在翻譯中把流行用語表達到位。喜劇文本的翻譯語感需要特別培養，好笑的人不一定就能翻得好笑。

再來是歌舞片，片中會出現大量的歌詞，另外我也曾經在翻影展片時，接過整部片都在吟唱詩歌的電影。翻譯這種台詞中充滿歌詞或詩詞的電影會比較花腦筋，需要多花心思去修飾詞藻，營造出歌曲的意境。但倒不一定要講求押韻或對仗工整，因為電影銀幕上一次只會出現一行字幕，下一句出來時，上一句就不見了。觀眾看不到整首歌詞或詩詞的全貌，即使你絞盡腦汁翻出韻腳或對偶，觀眾可能根本察覺不出，而且字幕一晃就過，也很難細細品味。

接著是愛情喜劇片，這種類型的影片台詞非常多，但因為都是非常口語的表達方式，大致上算是好翻。唯一要注意的是斷句問題，尤其當人物唇槍舌劍，你一言我一句搶話時，對白不只又多又快，更經常包含不少資訊或話中有話。為避免超出字數限制，譯者就要盡量把台詞濃縮，捨去不重要的訊息，還要適度併句（連續兩句話講得很快時），讓觀眾來得及看，或是把斷句切分在意思明白且完整之處。

有大量台詞的電影，為了不讓觀眾看字幕時感到吃力，譯者要盡量把每句話翻

得簡短，這種「翻得少」的功夫不是偷懶，反而需要花更多巧思。

最後，紀錄片通常有不少旁白，譯文也要盡量精簡，不要句句翻到滿，每句都長長一整行會讓觀眾看得很累。此外，翻譯紀錄片極為重要的是，一定要力求資訊正確，因為影片記錄的是發生過的事實，專有名詞都要經過仔細查證。

嚴肅題材難度也不小

電影字幕譯者也經常會碰到題材或主題比較嚴肅的電影，像是法律、醫學、偵查、政治或軍事等主題，翻譯難

翻譯小技巧

　這裡舉一個濃縮台詞的併句例子，比如人物說：「You know what? I heard a noise like firecracker or something. Wake me up.」，原文三句話可能只講了兩秒，這時中文就不適合翻成兩句、甚至三句，可濃縮成一句翻成「我聽到鞭炮之類的吵聲就醒了」，省略「You know what?」，後面兩句合併，而且連標點符號都省了。

度也不小。這類主題的電影有時會出現大量的專業術語，例如在法庭場面，法官和律師會使用不少法律術語，或是在急救場面，會迸出一連串的醫學術語，甚至只用代號，翻譯時就要使用相對簡短又準確的醫學詞彙。

但譯者通常不是醫學或法律等相關背景出身，翻出來的用字不一定是台灣醫護人員在急救時、法官和律師在開庭時使用的專門詞彙，為了避免誤譯這些用語，譯者需要多加查證。有機會的話也能詢問相關的專業人士，如果剛好有朋友是醫生、律師或法官，就可以好好向他們討教一番。

雖然說電影字幕譯者不能挑片翻譯，所以會碰到各種影片類型，不過講到主題，電視節目的內容包羅萬象，所以電視字幕譯者要處理的主題經常更是五花八門，包括旅遊、美食、居家、建築、工程、武器、飛機、船舶、天文、物理、化學、動植物、各種人文和科學議題等等。不過從事字幕翻譯這個行業，可不是人人都上知天文、下知地理，所以譯者要有心理準備，隨時會遇到各種難翻的詞彙，要多花時間查詢和求證來解鎖，同時也能讓自己增廣見聞，拓展各種知識領域，在工作的同時也能自我成長。

尋求機會翻到擅長或偏好的片型

每個譯者多少都會有自己獨特的文字和用語風格，有時我在看電影時，還能大概猜出是哪個譯者同行翻的。有時片商也會問我，某部不是他們發行的電影是不是我翻的，因為覺得翻譯很像我的風格。

每個譯者也幾乎都會有自己擅長或偏好的片型。像我如果接到一些我喜歡的導演的電影或強檔大片就會很開心，但愛導的作品不一定好翻，不過就算再難翻，我也會抱持熱血精神來完成，翻完也會讓我開心一陣子。

電影字幕翻譯做久了，會逐漸瞭解自己擅長的影片類型，而你擅長的類型可能

會自然而然來到你的手上。因為片商會漸漸發現你的強項，遇到你拿手的類型會優先考慮你。雖然我在前面提過電影字幕譯者最好不要挑片翻譯，但如果你跟某些片商合作久了，彼此已經建立起默契和信任，還是可以向對方透露你偏好的片型，或是你特別喜歡的導演或演員，如果他們剛好有相關的電影，就很有可能會發翻給你。

另外，通常片商都會不斷更新他們的新片片單，如果你在片單中發現自己喜歡的電影，加上你跟該片商的關係也不錯的話，不妨就直接跟發翻的窗口表示你想翻那部電影，除非他們有更屬意或更適合的譯者，不然你接到的機會就會很高。然而，也不要經常指定想翻的電影，這種要求偶一為之就好，尤其如果你要求的都是強檔大片，而大片每個譯者都想翻，你還是要顧及同一家片商的其他譯者，免得造成不好觀感。

日韓、歐洲等其他外語片的字幕翻譯

各國電影為了要銷售到海外市場，都會製作英文版本的字幕，畢竟迄今英文仍是最通用的國際語言。例如我們的國片為了賣版權到海外市場，除了中文版本的字幕，也會製作英文版本的字幕。

在台灣，英語發音以外的外語片，除了日語片或韓語片會找專門的日韓文譯者，其他外語發音的電影，通常是找英文譯者翻譯。這些外語片通常會有原文和英文版本的腳本，所以片商在找譯者時，若是找不到（或懶得找）原文譯者，就是找英文譯者翻譯。例如法語片，雖然台灣有專門翻法語片的法文譯者，但人數不多，

所以法語片仍經常交由英文譯者翻譯（我幾乎每年都會接到法語片的案子）。由此可見，在台灣的電影字幕翻譯市場上，雖然英文譯者的人數最多、競爭最激烈，但英文譯者還是案源最多、選擇最多。

除了英語片，日語片和韓語片是台灣比較常見的外語片，這三種語言的電影往往會直接使用原文腳本翻譯。為了因應市場需求，這麼多年來，台灣早已培養出一批專門翻譯日片和韓片的譯者（尤其是日片，我至今還是偶爾會接到韓片的翻譯），但人數仍沒有英語譯者來得多。

以我個人來說，至今翻過數十種不同語言和國別的電影，常見的像是泰國片、印度片、法國片、西班牙片、德國片和義大利片。其他還有來自東歐、南歐、北歐、非洲、越南、印尼、菲律賓、馬來西亞、新加坡（對話主要是新加坡腔的英語，偶爾夾帶有地方腔調的華語）等各國語言的電影。

話說回來，我跟韓片也頗有淵源，我在二○○九年和二○一○年的兩年期間，就翻了將近二十部韓片，作品多到別人還以為我懂韓文，殊不知我都是用英文腳本翻譯。當時由於韓劇在台灣開始受到歡迎，全球也慢慢掀起一股韓流，所以台灣的

片商開始敢引進韓片（在那之前韓片幾乎不賺錢）。

不過當時還沒有專門翻韓片的譯者，所以韓片都是交由英文譯者處理。如今經過這麼多年，每年都有穩定量的韓片在台上映，也逐漸培養出一批專業的韓文譯者，所以這幾年我比較少接到韓片了。平心而論，用英文腳本翻非英語片算是二次翻譯，原文已經先翻成英文，譯者要再翻成中文，中間多了一次語言轉換，勢必會比直接從原文翻譯更脫離原義。因此，只要情況允許，片商找懂得原文的譯者來翻外語片會是比較好的做法，不過在台灣這些外語的「好」譯者難尋，所以片商有時還是寧可折衷找英文譯者。

國別會影響影片調性和譯文風格

電影的國別不同，也經常間接影響到譯文的風格。例如同樣是喜劇片，美國的喜劇片最低俗搞笑，笑點大多很對台灣觀眾的胃口，通常也能使用大量的流行用語和粗俗用語。英國的喜劇片就沒那麼好笑，有時台灣觀眾會無法完全理解，而且英

式幽默套上台味並非完全合適，本土化翻譯要視情況使用。另外，對於英國電影中紳士和淑女形象的角色，粗俗用語也要適可而止，但如果是放蕩青年或藍領階級的角色，就不必忌諱使用粗話。

至於法國的喜劇片，因為法式幽默對台灣觀眾而言經常有些隔閡，可能是最不適合使用粗俗用語和台語借詞的類型之一，加上法國人一般看起來都比較優雅，使用台語借詞有時看起來會挺突兀的。所以譯者在翻法國喜劇片時，要謹慎使用本土化用語，以免破壞法國片原有的調性。另外還有日本的喜劇片，風格經常比較KUSO，並帶有御宅文化的調調，所以不妨多使用網路用語和鄉民用語。

電影字幕翻譯市場的生態

幾年前我在接受專訪時曾被問道：「台灣投入翻譯的人手眾多，而盜版猖獗也使得字幕翻譯的需求量大又快速，不知是否會因此提高翻譯的競爭性或造成品質降低的情況？」

當時我是這麼回答的：「由於電影字幕翻譯入行很難，對新手譯者而言，為了卡位的確會較為競爭，但對已經卡好位的資深譯者則影響不大。譯者們各自領域不同，各司其職，美商的院線片由少數專職譯者負責，獨立製片也有其固定譯者，不太會彼此競爭。一部電影的字幕版權除了供院線片使用，也會用在DVD上；而有

電影小常識

　　在台灣，一部電影的字幕翻譯至少分成兩種版本。一種是院線片版本，這個版本會同時使用在DVD、MOD 或電信業者和電影公司的影音平台中；另一種是有線電視台的版本，是另外找人翻譯的版本。

　　那為何會出現字幕有不同版本的情況呢？主要是因為影片的來源不同。院線片的影片是直接從國外片商引進，是最新的電影，戲院下檔後，能把播映權賣給 DVD 或某些平台；有線電視的影片則是來自國外電影台，不是第一手的電影，有時影片還會經過剪接，比如把一小時四十分的電影剪成一小時半，以配合電視台的節目時間長度。

　　至於非法的影音平台，應該大多是對岸網友無酬翻譯的「字幕組」版本，從簡體字轉換成繁體字也很容易。「字幕組」的譯文參差不齊，無法跟台灣正版的翻譯相較。

線電視的電影字幕翻譯，大多由另一群譯者專門處理。至於盜版翻譯多從對岸流出，對台灣的譯者並不會造成壓力，其速度雖快，品質卻不高。台灣的翻譯品質控管較好，我們交出去的字幕翻譯都算是水準以上的作品。」

同一位導演的作品或系列電影的情形

有時某位大導演可能會長期跟某家主流片商合作（通常是美商八大）並交由其發行，比如克里斯多福・諾蘭（Christopher Nolan）和克林・伊斯威頓（Clint Eastwood）都是長期跟華納合作；有時某位導演的作品在台灣可能只會交由同一家合作關係良好的獨立片商發行，比如三谷幸喜的多數電影和拉斯・馮・提爾（Lars Von Trier）早中期的電影。

在這種情況下，如果你是該片商固定合作的譯者，可能就會翻到某位導演的多部作品。例如我很喜歡的一位喜劇片導演陶德・菲利普斯（Todd Phillips），他的作品在台灣都是固定由一家美商發行，而我正好是該美商長期合作的譯者，所以這位

導演從二〇〇九年起的每部電影，包括《醉後大丈夫》(The Hangover)、《臨門湊一腳》(Due Date)、《醉後大丈夫2》(The Hangover Part II)、《醉後大丈夫3》(The Hangover Part III)、《火線掏寶》(War Dogs)，都是由我翻譯。接下來如果陶德·菲利普斯又有新作，我翻到的機會也很大。

不過，我也遇過幾次同一位導演的電影在台灣是由不同片商發行，但我恰巧都翻到的情形，因為我剛好跟這些片商都有合作。例如昆汀·塔倫提諾執導的《決殺令》和《八惡人》，就是分別由美商和獨立片商發行，而伍迪·艾倫(Woody Allen)多年來的好幾部電影，也是透過不同片商發行。這兩位導演我都很喜歡，很慶幸即使是由不同的片商發行，我都有機會翻到其中幾部。

而常見的系列電影，讀者可能會覺得應該是由同一名譯者翻譯，但情況並非如此。因為系列電影在台灣不一定會是同一家片商發行，如果續集不是由同一家片商發行，字幕翻譯很可能就不會是同一名譯者。例如我翻過《飢餓遊戲》(The Hunger Games)系列中的後三集《飢餓遊戲2：星火燎原》(The Hunger Games: Catching Fire)、《飢餓遊戲：自由幻夢I》(The Hunger Games: Mockingjay Part I)和《飢餓

遊戲：自由幻夢終結戰》（*The Hunger Games: Mockingjay Part II*），但第一集《飢餓

遊戲》是由不同的片商發行，所以並不是我翻的。

通常第一集很賣座的電影，如果原本是由獨立片商發行，續集很可能就會落入

美商手中。例如《特攻聯盟》（*Kick-Ass*）在台灣本來是由獨立片商發行，在全球大賣

之後，第二集《特攻聯盟2》（*Kick-Ass 2*）就由美商發行，而我就只翻到第一集。

舊片重新上映的情形

電影發行業不時有舊片重映的情形。例如舉辦專題或回顧影展重新發行經典片

或數位修復片，不過這些影片的原始字幕翻譯通常都已不知流落何方，或是過去的

用語可能跟現在大不相同，所以就需要找譯者重新翻譯。

例如陶德‧海恩斯（Todd Haynes）執導的《搖滾啟示錄》（*I'm Not There*）是我翻

的，但其實這部片在前一年的金馬影展才剛放映過，片名是《巴布狄倫的七段航

程》。因為台灣片商在金馬影展隔年買下版權，做為商業片重新操作，以致才相隔

一年就有兩種翻譯版本。片商沒有使用原來的字幕翻譯，主要可能是跟金馬影展的單位不太熟，或覺得重新找譯者翻譯不會花太多錢，還能省了聯繫往來的麻煩。

另外，這幾年我也翻了德國名導文‧溫德斯（Wim Wenders）的幾部舊片，因為台灣有片商引進數位修復的新版本，並前後舉辦了「文‧溫德斯——我在旅途上」和「文‧溫德斯——我在旅途上2」兩次影展，讓我很幸運翻到這位大師的幾部經典作品。我從學生時代就很喜歡文‧溫德斯，他的每部作品我幾乎都看過，如今重新回味，還能親自翻到，感覺格外開心。

電影字幕譯者的「品質」和「速度」缺一不可

一般來說，電影字幕翻譯不只案源較少，還要求譯者必須翻得又快又好，速度和品質缺一不可，譯者素質比較整齊。至於電視字幕翻譯，就不一定需要譯者的速度和品質兼備，有時只要具備其中一項也能生存，譯者素質可能比較良莠不齊。

電視字幕翻譯界通常需要兩種譯者，一種是要翻得快，因為電視節目很多，電

視字幕公司有大量的案源需要消化，偶爾也會遇到很快就要播出的急件，所以需要快手譯者幫忙迅速處理這些緊急或大量的案件。這種譯者翻得多也賺得多，但翻得好不好倒是其次，有些譯者翻得並不好，但因為翻得快，也能繼續留下來。

另一種是翻得不快但翻得好的譯者，這種譯者也許賺得不多，但自我要求很高，電視界也喜歡這種譯者。雖然不能很快交稿，但每次交出的稿件都品質極佳，不需要太多修正，能減輕審稿人的負擔。有時電視字幕公司甚至願意加錢，請這種譯者處理難度較高的節目。

至於電影字幕譯者，則是這兩種優點都要兼具，只具備其中一種是無法在電影界生存的，所以「翻得不好的快手」或「翻得好的慢手」在電影界勢必都會遭受淘汰。

整體而言，要進入字幕翻譯這個領域的門檻沒有想像中高，但要做得好並不容易，要做得長久又更困難。因為對許多人來說，這一行的投資報酬率可能不算高，以電視字幕翻譯來說，需要投入大量的時間成本，但卻沒有獲得相對的報酬，所以譯者一定得要對字幕翻譯工作懷抱熱情才能做得長久。

像是電視字幕翻譯，雖然入行不難，但這一行卻一直缺乏好的譯者。

觀眾的口味和片商的選片標準

電影字幕譯者的注意事項12

這十幾年來我翻過幾百部電影，每週也都會注意台灣和美國的票房排行榜，再加上持續關注媒體對於院線新片的報導，所以能大致瞭解台灣觀眾看電影的口味。

觀眾的口味當然就會影響到片商的選片標準，所以台灣觀眾愈喜歡的片型，片商就會引進愈多，譯者也就愈容易翻到。因此，電影字幕譯者一定要訓練自己翻譯這些人氣片型的功力，才會有更多的工作機會。

台灣觀眾的觀影口味

說實在話，觀眾的口味說不準，會不斷改變，有時連靠片（cult film）都會出頭，也不時會出現一些黑馬片。一部電影一上映，若是口碑佳，就會在社群媒體上或某些族群間傳開，經常馬上就會帶動票房效應。

以最近幾年來說，台灣觀眾普遍喜愛的是超級英雄片、動作（喜劇）片、愛情喜劇片、搞笑喜劇片和動畫片，尤其是特效厲害又有笑點的動作片，像是《玩命關頭》（The Fast and the Furious）系列和《不可能的任務》（Mission: Impossible）系列等。漫威（Marvel）的超級英雄片也大多是動作喜劇片，至於另一個動漫大廠ＤＣ的超級英雄片，雖然都拍得很棒，但在人物塑造和劇情設定上比較嚴肅，整體上就不如漫威來得賣座。

另外，恐怖片的票房也有基本盤，不少台灣人愛看。許多恐怖片在全球大賣之後，也會順勢推出續集拍成系列電影，像是《厲陰宅》（The Conjuring）、《陰兒房》（Insidious）、《安娜貝爾》（Annabelle）等系列。

近年來，台灣觀眾的口味似乎愈來愈重，加上電影票價並不便宜，尤其對學生來說算是高消費，每週的新片選擇又多，所以觀眾變得愈來愈精挑細選，電影公司在買片時也因此變得愈來愈精打細算。以往，一部電影只要有一、兩位一線明星打頭陣，就能衝出高票房；反觀現在，即使有眾多明星掛帥，有時仍難逃片商決定不發片的命運。我也曾經有幾次在著手翻譯之後，又臨時被片商通知電影不上映而緊急喊卡（當然已經翻好的部分仍是領得到稿費）。

美商選片的考量

美商的強片最多，但基本上他們的選片標準仍是以票房為考量，而且目標是大賺，而不只是小賺。如果某位明星在台灣並不知名，或者某種片型在台灣是票房毒藥（比如西部片在台灣幾乎從不賣座），就算在美國上映時是票房冠軍，台灣的美商可能還是會決定不上映，直接發行DVD。

例如我在二〇〇九年翻了一部美商的殭屍喜劇片《屍樂園》(Zombieland)，在

美國上映時是首週票房冠軍，有大鍋炒卡司，包括傑西・艾森柏格（Jesse

Eisenberg）、艾瑪・史東（Emma Stone）、伍迪・哈里遜（Woody Harrelson）、比爾・

墨瑞（Bill Murray）、安柏・赫德（Amber Heard）、艾碧・貝絲琳（Abigail Breslin）

等。但男主角傑西・艾森柏格當時尚未因《社群網戰》（The Social Network）走紅，

艾瑪・史東也沒像現在這麼炙手可熱，所以後來片商決定把這部電影放在「校園恐

怖影展」放映，沒上院線。

另外還有不久前影迷引頸期盼的的《猜火車2》（T2 Trainspotting），距離第一

集上映已時隔二十一年。大概是考量到觀眾群世代早已不同，最後決定不上院線，

只在金馬影展和高雄市電影館放映，讓沒搶到票的老影迷（包括本人）扼腕不已。

美商的強片多，有時決定某部電影不上映的原因不是不會賺，而是不能大賺。

實際上，一些被美商刷掉的好片，若是轉到獨立片商的手上，一定會被當成寶，用

心包裝和宣傳，以服務影迷，有小賺就好。不過，即使片商決定只做小眾或限定放

映，在少數戲院的少數影廳放映，字幕譯者領到的酬勞並不會因此縮水。作品的曝

光度變少，對於譯者來說倒沒有特別大影響，只是你跟別人提到那部電影時，對方

可能會露出「黑人問號臉」。

商業片是片商的首選

不管是美商或獨立片商，都是以營業賺錢為目的，一部電影能否賣座仍是選片的最大考量，這樣公司才能永續經營（美商在台灣是分公司，資金雄厚，倒是不擔心這點），因此商業取向的片型一直是台灣片商發行或買片的首選。

在台灣，通常美國片最賣座，尤其是好萊塢片，其次是其他英語片。英語片以外的其他外語片就比較容易有票房風險，一般只能小賺或做小眾市場。例如以通俗的喜劇片來講，美國喜劇片最有機會大賣，同樣是英語發音的英國喜劇片可能次之，偶爾日韓喜劇片也會衝出不錯票房，至於其他語言像是法國喜劇片，票房多數都一般般（但就算不賣座也不會賠太多，因為外語片的買片成本通常不高）。

雖然院線片當中也有不少日語片和韓語片，但經常票房普普，除了少數例外，例如《你的名字》、《屍速列車》、《與神同行》、《雞不可失》等，通常都是因為口

碑發酵，就一躍成為票房黑馬。

日韓片通常不太好賣，因此專門引進日韓片的片商在買片和操作時都會很謹慎，精算成本，避免賠錢。我想這多少跟台灣隨時能在電視上看到日劇和韓劇有關，以致願意掏錢去戲院看日韓片的觀眾有限。國片的情形也一樣，一定要有話題，口碑又爆棚，才能激起台灣觀眾的興趣。

另外，也曾經有印度片在台灣大賣，例如《三個傻瓜》（3 Idiots）和《我和我的冠軍女兒》（Dangal），而這兩部片都是由享有「印度的良心」美名的印度國際天王阿米爾・罕（Aamir Khan）主演，可能還是因為有特定明星掛帥才能吸引觀眾。

由此可見，台灣院線片市場的大宗仍是以娛樂性的商業片為主，這種片型的案源較多，所以電影字幕譯者要讓自己的文字風格能夠貼近大眾口味，以配合片商的選片標準，才能接到更多的工作。

藝術片仍有其基本市場

雖然說台灣觀眾喜歡的電影偏向商業片，但藝術電影仍有一定的市場。長久以來，台灣一直有一批文青影迷是藝術片的死忠愛好者。即使世代輪替，但這種片型一直都會有固定的觀眾群（我曾經也是其中之一），而且就我所知，台灣某家美商的大老闆私底下也很愛看藝術片。

雖然藝術片不是會大賣的片型，但因為版權費和宣傳費的成本並不高，票房也有基本盤，片商的想法可能是只要小賺不賠就好，所以藝術片在台灣的院線片市場仍占有一席之地。因此，對於接不到商業片或不喜歡商業片的譯者，也許能專攻藝術片市場，這樣還是能養活自己，尤其是本身就很愛看藝術片的文青派譯者，應該會很樂在其中。

有原著小說的電影

翻譯電影字幕時，經常會遇到有原著小說的電影。這種作品在改編成電影時，通常會縮減或更動情節，以符合電影的長度和影像效果，同時在對話上可能也會改用更口語化且更生活化的詞彙。所以說，如果原著是文學小說，當中有許多文言典雅的獨白或對話，翻譯成中文小說時，譯文可能也同樣文言典雅，但拍成電影時，通常腳本就會改編得白話通俗許多，觀眾才不會覺得生澀難懂，或覺得人物說起話來咬文嚼字。而電影字幕隨著電影腳本翻譯，也因此經常會與原著小說的調性有所出入。

有時在翻譯有原著小說之前，片商會要求譯者先讀過中文譯本，以熟悉該作品的劇情和調性。有時候是因為原著小說在台灣已經是為人熟悉的暢銷作品，有些甚至已經累積大量的書迷，若是翻譯風格跟原著相去甚遠，很有可能會引起書迷的反彈，所以需要譯者先做功課。

不過譯者需要先讀原著的作品也不限於是暢銷書，可能只是翻譯素材來齊之前時間足夠，也可能是系列作品預計會拍好幾集，或者是片商視為大片或不想砸了原著招牌的電影，都有可能要求譯者先讀原著。另外，我還遇過有時片商的老闆特別喜歡或特別重視某部作品，會帶頭要求全體員工都要讀完原著。例如我翻《一級玩家》(Ready Player One) 時，除了身為譯者的我要讀過原著，該片商的所有工作人員好像也都讀了。

這幾年來，我在翻譯前有讀過原著的電影，除了上述的《一級玩家》，其他電影還包括《姊妹》(The Help)、《享受吧！一個人的旅行》(Eat, Pray, Love)、《白鯨傳奇：怒海之心》(In the Heart of the Sea)、《壁花男孩》(The Perks of Being A Wallflower)、《雲圖》(Cloud Atlas)、《殭屍哪有這麼帥》(Warm Bodies，中文書名

是《體溫》）、《傲慢與偏見與殭屍》(Pride and Prejudice and Zombies)、《分歧者》(Divergent) 系列、《天使聖物：骸骨之城》(The Mortal Instrument: City of Bones)、《美麗魔物》(Beautiful Creatures) 等。

人名和專有名詞要同原著的中文譯本

譯者在閱讀原著小說時，可一邊做筆記，例如書中出現的關鍵咒語、口號、詩詞、通關密語和專門用語等，等到翻譯電影時，可能就會用到。至於人名和專有名詞的中英對照表，通常片商會向出版社索取，再提供給譯者，一般來說譯者不必自己製作（不過為了保險起見，譯者可事先詢問片商是否能提供這種對照表）。通常有中文譯本的小說改編成電影時，人名和專有名詞要跟中文譯本一致，尤其是在台灣已經成為暢銷書的作品。

不過需要注意的是，電影字幕翻譯與書籍翻譯的性質不同，所以讀過原著的中文譯本後，在翻譯電影字幕時，用字和風格也不必完全仿照中文譯本，而是要視情

況翻得比較口語易懂，畢竟小說改編成電影時，台詞還是以人物對白居多。就算是古裝片或宮廷片，也不必刻意翻得太文言或太含蓄，因為即便你嘔心瀝血翻出深邃優美的文字，但若是過於艱深晦澀的話，除了觀眾看不懂，還可能會讓劇中人物的台詞顯得做作不自然。

通常遇到需要先讀原著小說的情形，片商會主動提供中文書，或是請譯者自行購買再報帳，但譯者多花的閱讀時間並不會另外給錢。不過就我而言，因為生活一直很忙碌，現在已經很少為了休閒娛樂看書，所以就當作趁機讀讀小說也不錯，尤其恰巧讀到好書時，看完也會很興奮，期待趕快翻到這部佳作（不過改編成電影會不會也是佳作就另當別論了）。

字幕翻譯與書籍翻譯的差異

有不少書籍譯者對電影字幕翻譯也很有興趣，我就經常遇到一些專門翻書的朋友問我翻書跟翻電影有何不同。下面我詳細說明這兩種翻譯在性質和技巧上的不同之處，希望對於想要進入字幕翻譯這個領域的書籍譯者有所幫助。

（一）字幕翻譯有其獨特性

字幕翻譯因為要配合影像畫面或人物說話速度，所以跟書籍翻譯純粹的書面翻

譯有所差異，翻譯的技巧也相當不同。字幕翻譯的原文不是一大段一大段的敘述性文字，而是分成一句一句的腳本台詞。字幕腳本裡的句子大多是由人物的對話或獨白組成（句子通常偏短，但紀錄片的旁白句子較長），每個分句可能是完整的一句話，也可能是一句話拆成的一部分句子（例如某個人物劈里啪啦講的一個長句被切分成幾個分句）。

字幕譯者要懂得斷句（因為有字數限制），要翻得口語，像一般人在說話，這需要經過一段時間的訓練。為什麼翻得口語還需要訓練呢？有別於其他種類的翻譯經常要求用字嚴謹，字幕翻譯則要求完全口語，甚至夠「俗」，讓文字「放得開」，但口語又不重言簡意賅，有違字幕翻譯講求的精簡原則，所以這反而更需要譯者懂得在用字上的拿捏，才能恰如其分地跳脫原文框架又忠於原意，並控制在字數之內。雖然這種專業度不見得比其他種類的翻譯來得困難，但確實需要花時間訓練，所以即使是資深的書籍譯者，在一開始可能也無法翻好電影字幕。

不過話說回來，字幕譯者翻書也不一定拿手，即便是電影翻譯界的一哥一姊，也不見得能成為書籍翻譯的高手。因為字幕譯者翻慣了口語化的表達方式，也很少

使用成語（字幕翻譯要少用四字成語），所以一般而言，字幕譯者的中文造詣可能不及書籍譯者，這是實話實說。但另一方面，書籍譯者可能不擅長使用帶有流行性或娛樂性的詞彙，用語可能不如字幕譯者來得生動活潑。

（二）字幕翻譯可大量使用流行用語

由於電影一翻完過不久就會上映，用字一定要跟得上潮流，才容易引起觀眾共鳴，所以適合使用大量的流行用語。雖然院線片的字幕會繼續出現在ＤＶＤ或其他影音平台上，不過一部電影下檔後，戲院以外的後續觀眾已經不是片商的主要目標消費群，流行用語是否過時也不重要了。

這跟書籍翻譯大不相同，因為書籍通常會流通很久，出版後過了好幾年，還是有人會閱讀，尤其好書會讓人一再回味。所以翻譯書籍時，如果使用過多的流行用語，等到幾年後這些用語退流行了，除了會讓文字顯得過時，更年輕的讀者甚至可能會看不懂，因此書籍翻譯並不適合使用壽命可能不長或不確定能否禁得起時間考

驗的最新流行用語。

（三）字幕翻譯較常出現粗話或粗俗用語

在西方國家中，英語粗話如「shit」、「fuck」等經常出現在對話中。由於電影腳本大多是由對話組成，所以比起書籍翻譯，粗話或粗俗用語在電影字幕翻譯中會出現得更頻繁。尤其是黑道片和限制級喜劇片等類型的影片，可能每兩、三句話就會出現粗話，因此字幕譯者也要練就翻譯粗話和粗俗用語的功力。

字幕譯者遇到粗話或粗俗用語時可以盡量翻出（除了片商為了送審考量，主動告知譯者要避免翻出「太髒」的文字），不必像書籍翻譯經常會擔心文字過於粗俗。字幕譯者為了要完整表現電影人物的性格設定，應該要忠實呈現劇中角色的語氣跟口吻，以期在電影放映時達到預期的效果與反應。粗話或粗俗用語的翻譯要多多參考別人的翻譯，並實際運用在翻譯中，才能慢慢變得熟練。

（四）字幕翻譯較無翻譯腔

電影字幕因為注重口語化和用字精簡，所以要盡量翻得簡短易懂，不必完全貼著原文翻譯。為了讓觀眾一目瞭然，還可適時刪除次要訊息，加上人物的對白一定要像一般人說話，所以字幕翻譯幾乎每句都是意譯，少有直譯。因此，相較於書籍翻譯，字幕翻譯比較不會出現翻譯腔。

至於何謂可刪除的次要訊息？例如一些影像畫面中已交代的資訊就可適度省略或不需翻得太仔細，或者像是「Well」、「So」、「Now」、「You know (what)」、「I think...」等開頭發語詞都可省略，另外像是「我」、「你」、「他」等代名詞也是能省則省。譯者翻久了，自然就會懂得拿捏能夠刪除哪些不必要的資訊。

（五）字幕翻譯有空間和時間的限制

字幕翻譯與書籍翻譯相較，最大的差異可能是有「空間和時間上的限制」。

空間上的限制，是指銀幕上的字幕空間有限。電影的每個畫面通常只能出現一行中文字幕（電視則可以有兩行字幕）。一行字幕通常以不超過十四個全形字為原則，包含標點符號（要使用全形標點符號）。

不過一行字幕的字數限制，有時也會因不同的字幕軟體或格式，而容許一行超過十四個字的情況。片商在其「字幕翻譯格式須知」中，都會明確說明字數的規定，若是沒有特別提出，就以十四個字為限。另外，如果不得已一定得出現兩行字幕，字幕所占的面積也不宜過大（即不宜兩行都翻滿），以免破壞電影畫面，要盡量減少觀眾在觀影上的干擾，謹記字幕只是輔助影像畫面的配角，電影畫面才是主角。

時間上的限制，則是指字幕停留在銀幕上的時間有限。字幕必須配合畫面，要跟對話或旁白同時出現或消失，也就是字幕和聲音必須同步。如果字幕停留在畫面上過久（比如超過六秒），觀眾可能會因為字幕一直停頓在同一句而感到不耐，或誤以為是新的一句重看一遍。相反地，如果字幕停留在畫面上的時間太短（比如少於一秒），觀眾會來不及讀，或是因為閃動太快造成觀影上的不適。

（六）字幕要按語序翻譯，聽到與看到的內容保持一致

如果某個角色說了一句很長的話，翻成中文變成兩行時，字幕必須拆成前後兩句出現，這時字幕就要盡量按照聲音的內容順序翻譯。

翻譯書籍時，譯者會以讀者的閱讀習慣為考量，盡量翻成符合中文說話習慣的語序。但在翻譯字幕時，為了讓字幕與聲音同步，傳達出兩者內容一致的訊息，就會盡量保留原文的語序。為了使字幕出現的內容，能對應人物說話的內容，字幕譯者要妥善處理語序問題，不然會讓聽得懂原文的觀眾有脫節或對不上的感覺。

特別是在人物說話速度很慢、句子太長、同一句話中間停頓很久，字幕必須分成兩句以上的情況，就要盡量依照原文語序翻譯。字幕譯者在處理這種句子時，需要多花點巧思或創意，在適當的語氣轉折處斷句，或是利用各種中文連接詞或轉折語，讓前後兩句的連貫看起來更順暢。

不過，中文和英文的思考方式和語序習慣本來就有差異，有時中文與英文的句型結構剛好會順序顛倒。例如英文通常會先說「果」再說「因」，但中文說話的邏

輯剛好相反，會先說「因」再說「果」。另外像是英文假設句或條件句「if」放在句子後面的情況，中文習慣把「如果」放在句子前面，英文則經常把「if」放在句子後面。

除非整句話不長，不必斷句翻成一句即可，那就不一定要依照英文語序，因為觀眾一行就讀完了，否則就要盡量依照原文語序翻譯，讓中文字幕的順序能配合聲音和畫面。

除了「if」，連接詞「unless」和「until」連接的前後子句也經常跟中文的語序習慣不同。簡單舉個例子說明，例如「He won't come unless you invite him.」，因為句子較短，不會超過一行字數限制，就可依照中文語序翻為「除非你邀他，不然他不會來」或「你不邀他，他是不會來的」。但若是句子較長，需拆成兩行字幕時，像是「He won't come to the ceremony this time unless the president invites him.」，為了讓字幕配合聲音的語序，第一句可翻成「他不會參加這次的典禮」，第二句則可翻成「除非主席邀請他」或「只能請主席邀請他」。

（七）字幕翻譯可刪去虛詞

翻譯時善用中文裡的虛詞，可充分傳達人物的語氣，不過一些表示轉折語氣的虛詞，如「但、卻、雖、則」等，由於字幕翻譯注重精簡原則，所以在不會造成語句拗口難懂的情況下，可適時刪去。書籍翻譯則可多利用虛詞，使行文流暢通順。

另外，字幕翻譯也要盡量避免使用對強化語氣沒有幫助的虛詞，讓每句話都能簡潔易讀。然而，像是「才」（如「我才不要」）、「可」（如「我可不幹」）等加強口氣的虛詞，確實有改變語調的效果，可視情況使用。

（八）字幕翻譯不一定要跟著原文押韻

如果電影腳本的原文有押韻，翻成中文時通常不必跟著押韻，因為電影畫面一次只會出現一行字幕，前一句結束後就會消失在銀幕上，緊接著出現下一句，兩句話不會並列，多數人不會記得或注意上下兩句的韻腳是否相同。因此，在字幕翻譯

中，押韻並不是那麼必要，因為觀眾無法像看書一樣一次看到所有韻腳，所以譯者無須執著於一定要翻出有押韻的句子。

（九）字幕翻譯少用四字成語

由於電影腳本幾乎是由口語對話組成，所以翻譯時反而要少用成語。有些片商甚至會特別註明盡量不要使用四字成語。

雖然字幕翻譯注重精簡原則，而成語言簡意賅，當然有助於減少字數，但字幕翻譯更重視易讀性和口語化，成語出現在字幕中，有時會妨礙閱讀上的流暢度，使得對話變得咬文嚼字，所以要避免使用過度文言或晦澀難懂的成語。因此，字幕譯者不要為了賣弄文采而使用大量的四字成語，除非是很常見的口語用法，不然最好不要使用。

（十）字幕翻譯無法使用注解

英文中有許多成語、諺語、俗語和雙關語，如果按字面翻譯，觀眾可能會看不懂或難以理解，造成詞不達意，無法達到跟原文同等的效果，這樣的譯文就沒有意義。

由於字幕在畫面上稍縱即逝，一晃就過去了，不像書籍翻譯能夠使用注解加以說明，還能讓讀者反覆閱讀，因此翻譯字幕時要能適時簡化文字訊息。例如遇到具有深度文化意涵卻無法用一、兩句話解釋的內容，就有必要折衷，盡量簡化成觀眾一看就懂的表達方式。

例如「fiesta lunch」這個用語，「fiesta」是西班牙語系國家的宗教節日或慶典，所以「fiesta lunch」是指在這些宗教節日或慶典時準備的午餐。出現在美國電影的對話中時，因為很難用短短幾個字解釋清楚，一般可以簡單翻成「墨西哥午餐」，因為最靠近美國的西班牙語系國家是墨西哥，在美國的這種午餐經常是準備墨西哥菜。

另一種情況是，對於一些知名的歷史人物或文學角色等，有時為了減少字數、簡化文化意涵或更貼切表達原意，譯成中文時也會做出一些轉化，例如把「莎士比亞」或「托爾斯泰」翻成「大文豪」、把「福爾摩斯」或「可倫坡」翻成「大偵探」等。當然，這裡指的是比喻用法或輕鬆玩笑的場合，例如吐槽別人時說「Are you Sherlock Holmes?」，可翻成「你當自己是大偵探？」，但若電影劇情是特別指稱該歷史人物或文學角色時，可能還是要依照原文翻出比較恰當，畢竟這些人物是眾所周知的名人。

（十一）字幕翻譯有影像輔助

與書籍翻譯相較，字幕翻譯多了影像畫面與觀眾溝通。相同的事物或景象，在書中可能要花不少篇幅描述，才能讓讀者明白是何種模樣或光景，然而在電影中，只要影像一出現，觀眾就能一目瞭然。

因為有影像的輔助，有時翻譯字幕時便可省略部分文字，也能清楚交代劇情。

例如，畫面中分配給三人不同顏色的工具時說：「Tom, green. Peter, blue. Mary, red.」若是依照字面全部翻出「湯姆，拿綠色，彼得，拿藍色，瑪莉，拿紅色」，可能會超過字數限制。而因為觀眾看畫面就能知道誰拿什麼顏色（劇情中誰拿什麼顏色也並非重點），加上這三人的名字可能前面就出現過，觀眾清楚知道他們分別是誰，所以便可精簡為：「你們各拿一個顏色」。

雖然看似與原文有大幅度的差異，但因為電影有影像畫面，有時光靠影像已經能傳達的訊息，翻譯字幕時便不必鉅細靡遺全部翻出來，而是可以在不扭曲原意下稍做改寫，這算是字幕翻譯與書籍翻譯差異頗大的一大特點。

（十二）字幕翻譯無法挑選作品類型

從事書籍翻譯時，譯者若是遇到自己不擅長或不喜歡的主題或類型，通常可以選擇不接案。電影字幕翻譯的情況則相當不同，譯者通常無法挑選自己喜歡或擅長的影片類型，而且最好也不要推掉不接。

經常推掉案子的話，不只會讓接案量變少，也會侷限自己翻譯的廣度，加上因為配合度不高，可能會讓片商留下不好印象。況且，如果你不擅長的類型屬於商業片，但市場的大宗又是這種商業取向的電影，就一定會影響到收入。

另外，也因為不能自行挑選接案類型的這個特性，字幕譯者會比書籍譯者更常遇到專業術語（但不見得多麼深奧艱澀），所以字幕譯者可要有兵來將擋水來土掩的心理準備。

（十三）字幕翻譯講求速戰速決

一般來說，書籍翻譯可說是一場長期抗戰，翻譯一本書經常要花上好幾個月的時間。有時即使遇到特別難翻或愈翻愈沒勁的書，還是要耐著性子跟它糾纏到底，沒耗上幾個月擺脫不了。

字幕翻譯則完全相反，講求速戰速決，通常幾天內就必須完成。因為這個特性，字幕翻譯也通常沒有冷卻期的餘裕，譯者交稿後突然靈光乍現想到更好的翻

法，也不太可能回頭修正。雖然有這項缺憾，不過這種速戰速決的翻譯作業，也代

表就算接到不喜歡的作品，也能在幾天內就迅速解決。所以比起書籍翻譯，電影翻

譯的煎熬過程較短，而且因為字幕翻譯的口語化性質，通常文字難度不會太高，句

型結構也不會太複雜，遇到比較困難的主題或領域時，痛苦指數也不至於太高。

對我來說，電影翻久了，現在看到一頁頁塞滿文字的書籍原稿就令人焦慮飆升

（我有個同行的說法是「令人心生恐懼」）。雖然我還不至於排斥翻書，也有幾本翻

譯作品，但我自認對於書籍翻譯的功力仍需多加磨鍊，尤其是小說或文學翻譯這些

需要中文造詣極高的類型，我直到現在都還不敢嘗試。

平心而論，字幕翻譯的譯者和書籍翻譯的譯者相較，需要具備的專長各自不

同，假如是兩者都拿手的譯者，大概工作永遠都接不完吧。

電影字幕翻譯與電視字幕翻譯的差異

電影字幕翻譯的獨特屬性 3

要進入大銀幕電影字幕翻譯這個領域，可從小螢幕電視字幕翻譯入門。不過這兩種形式的翻譯看來相似，卻還是有所不同，主要的差異是在格式和用語上，以下簡單說明。

（一）電影字幕比電視字幕更精簡

通常電影字幕只有一行，電視字幕則可以有兩行，所以電影字幕要盡量精簡，

電視字幕則容許翻出較長、較詳細、較完整的訊息。

電影只放一行字幕，倒不是要讓後排的觀眾可以把字看得更清楚（電影字幕不會因為只放一行，就把字級加大），而是因為大銀幕更強調娛樂效果和藝術價值，觀眾花錢進戲院不是來閱讀文字，是來欣賞影像，若是文字量過多，可能就會影響觀影的樂趣。

不過即使是電視，也要避免翻出兩行滿滿的字幕（兩行翻滿就多達二十八個字），因為字數太多，觀眾會讀得很累或來不及看完。若是沒辦法一定得放兩行字幕，原則上是上短下長，以梯形的方式呈現，畫面會比較美觀。

（二）電影字幕容許更多粗俗用語和流行用語

比起電視字幕翻譯，電影字幕翻譯更能夠使用大量粗俗用語和流行用語。由於院線片有分級制度，戲院大多會嚴格管制，如果是限制級電影，未滿十八歲的青少年會被禁止購票或入場。所以翻譯大銀幕電影，尤其是限制級電影時，不管翻得多

髒、多俗、多台都沒關係。

另一方面，以台灣院線片的現況來說，會進戲院看電影的觀眾，大多是學生或未婚上班族等較年輕的族群，流行用語更容易引起這些人的共鳴，讓他們在觀影時更能享受文字給力、用詞到位的感覺。

至於電視，雖然政府有規定分級時段，晚上十一點之前只能播放輔十五級以下的影片，而限制級節目僅能在鎖碼頻道中播出。不過，因為電視節目都是在家觀看，要嚴格執行分級仍屬困難，再加上電視的屬性本來就是提供闔家觀賞，以致於電視上播出的電影通常會剪掉過度暴力和色情的畫面，對於太髒的粗話也會消音或剪掉，所以電視上的電影字幕通常會翻得比較中規中矩。再者，出現太流行的用語，較為年長的觀眾可能會看不懂，所以也要適度避免，改用比較普遍的用語。

有些電視台甚至會規定，少用或禁用台語借詞，除了考量到節目性質，也許是因為該電視台服務的客群不只有台灣觀眾，或是觀眾群的年齡層較低，會因此看不懂台語借詞。然而，限制使用本土化或台式翻譯，可能會讓譯者在處理喜劇類型的影片時感到綁手綁腳，無法翻得痛快，但這也是不得已的讓步。

順帶一提，在戲院上映的院線片和下檔後發行的DVD，因為是由同一家片商發行，所以基本上字幕會是同一個版本，不過可能會有零星幾處稍有差異。首先，DVD版本經常會出現兩行字幕，這很可能是因為片商為了節省經費把字幕合併，因為DVD字幕製作的收費有時是以總句數分級計價，例如一千到一千五百句之間有個統一定價，但超過一千五百句就要加價，有時片商可能會為了節省經費，就將原本拆成兩句的字幕，合併成一句改以兩行出現。再者，DVD版本有時會把一些粗俗用語改得比較委婉或含蓄，或是把台語借詞改成中文一般說法，例如「呷屎」改成「去吃屎」、「恁爸」改成「你老爸」、「幹你老木」改成「王八蛋」等。這可能也是考量到DVD是在家觀看無法過濾觀眾群，且同樣主要是提供闔家觀賞，所以不適合出現過於露骨或粗俗的用語。

電影字幕翻譯的獨特屬性 4

使用本土化翻譯的良窳之爭

所謂的本土化翻譯，是指譯文結合當地特有的文化環境、社會風俗、地方民情等，以台灣的情形，就是一種台式翻譯。

電影中的本土化翻譯常會借用台灣著名的人物名稱或習慣用詞，來取代原文中較不為台灣人所知的人名或用語，讓觀眾能立刻理解並融入劇情。例如把國外的名模翻成「林志玲」、把國外知名的男女主播翻成「李四端」和「沈春華」、把國外著名的百年糕餅店翻成「玉珍齋」等（以上都有改字或使用諧音，以免有冒犯或侵權的疑慮）。

本土化翻譯還包括台語借詞，也就是使用台語音譯，例如「許謙、嗆聲、抓包、剉咧等、代誌大條」，或甚至像是把劇中角色不標準的英文翻成台灣國語等。

這些「俗擱有力」的另類譯文所產生的效果，往往會讓國內觀眾會心一笑。

這種翻譯方法能跨越文化隔閡，把只有外國人瞭解的「異地哏」，轉化為台灣人也能領會的「本土哏」。用這種接近改編的手法，可以幫助觀眾更融入故事當下的情境，或是更理解人物想要表達的內容。

本土化翻譯的愛恨交織

網路上不時會針對某部出現大量鄉民哏、時事哏、網路用語、台語借詞的電影掀起廣大討論，其中不乏許多賣座的好萊塢片，都難逃這類批評聲浪。

不喜歡本土化翻譯的「反對派」認為這樣的翻法是亂翻、漏翻或錯翻，少了「原汁原味」，讓電影失去外國文化的特色。看著金髮碧眼的外國人講著一口台式用語，甚至把台灣粗話說得琅琅上口，除了讓人物形象與電影畫面顯得唐突且格格不

入，也破壞了外國電影的異國風味。

喜歡本土化翻譯的「支持派」則認為這樣無傷大雅，翻得有哏就能達到娛樂效果。本土化或台式翻譯富有親和力，鄉民哏和台灣時事也能跟觀眾拉近距離，只要符合電影原本要傳達的用意就好。

然而，對於「使用本土化或台式翻譯好不好」，每家片商幾乎都是一面倒地舉雙手贊成，也特別愛用能把本土化翻譯發揮到淋漓盡致的譯者，因為台灣觀眾對本土化翻譯的反應出奇地好。字幕譯者當然要跟片商站在同一陣線，主要是為了迎合市場，為觀眾帶來娛樂效果。因此，如果譯者為了效果（或「笑」果）使用了本土化翻譯適度改編，卻被鄉民炮轟，那就別太在意了。

譯者如何拿捏「改編」程度

電影字幕譯者也不能把觀眾都當作「英文文盲」，多數觀眾就算英文不夠好，簡單的句子還是聽得懂，所以有時改編得太誇張，甚至到扭曲劇情就不得宜了。

不過到底「改編」到何種程度算是處理不當？那就見仁見智了。其中一個判斷標準，大概就是依據戲院裡觀眾的整體反應。如果譯者把劇中一個笑話改編成另一個本土笑話，而觀眾的反應是全場哈哈大笑，也許這樣的處理不失為一種變通之道；但如果觀眾的反應是一片鴉雀無聲，整個場面冷掉，那不如照原文翻，也許還會帶出外國笑話的荒謬效果，反而更引人發噱。但以我為例，如果劇中的笑話連續講了長達五句以上，我就會盡量依照原笑話翻（只做小幅更動或加重口味），以免讓聲音與字幕產生巨大的落差。

另外要注意的是，有時翻得太台或太本土，若是無法吻合電影本身的調性或屬性，或是無法搭配人物的性格或說話時的表情，那也要避免過度使用本土化或台式翻譯，以免造成觀眾反彈。

本土化翻譯是台灣電影字幕的常態

在我的印象中，電視卡通影集《南方四賤客》(*South Park*)似乎是台灣大量使用

本土化翻譯的濫觴，是過去探討台式翻譯時經常提到的經典影視作品。後來《辛普森家庭》(The Simpsons) 的中文配音版，更是大量加入鄉民哏和台灣時事，改編的程度已稱得上「二次創作」（二創），也經常被拿出來討論。

這麼多年來，本土化或台式翻譯的傾向，似乎已經成為台灣電影字幕翻譯界的慣例，台灣觀眾也大多能夠接受。當然，譯者會這樣處理，原因之一是字幕翻譯有時間和空間的限制，無法加上注解，便以本土化翻譯取代，而且這種處理方式其實更需要譯者運用巧思和創造力。

談到這裡，如果你還是堅持不想使用本土化或台式翻譯，那你可能不適合當商業片的譯者，不如就直接風格較為典雅的藝術片，或是議題較為嚴肅的紀錄片等片型，但這樣一來就會侷限你的片源和收入。

我在進入這一行之前，也算是文青派的影迷，不愛看喜劇片，儘管並不討厭本土化翻譯，但也常常覺得不太妥當。結果這一行做久了，現在已經完全成為支持派了。

電影字幕翻譯的計價方式

作為一個自己接案的字幕譯者，接案與收入的管理要比一般上班族來得謹慎，才有辦法在這個業界長期生存下來。那麼字幕譯者的收入如何呢？由於大銀幕和小螢幕的計價方式不同，以下分開兩節說明。

電影字幕翻譯的公定價

電影字幕翻譯有所謂的公定價，翻譯是「以句計價」，一句七～八元起。事實

上，一句七元的公定價行之已久，至少我入行過了十幾年都未曾調漲，後來是金馬影展和台北電影節率先調漲，主動將譯者的價碼從一句七元調到一句八元，所以業界也逐漸接受一句八元的公定價。不過其他影展或有些片商仍是以一句七元當作公定價。

不過在電影字幕翻譯界，每個譯者拿到的單價可能不同，有時會因資歷而有所差異，大約每句差個○‧五～二元。不過也有每句單價差距很懸殊的情況，主要是美商與獨立片商的差別，美商願意支付給譯者較高的價碼。

如果你跟某家片商合作多年，雙方一直合作愉快，對方也很肯定你的實力，若是你覺得自己的價碼沒有達到個人標準，或者你有自信拿到更高的價碼，那你也能適時跟對方要求漲價。不過，譯者跟每家片商要求的單價最好相同，因為片商之間都互相認識，若某家片商發現你跟他們收取的價格比別家片商高可能就不太好。

如果合作的片商是美商，譯者就不必特別講價，因為美商給的價碼已經算是全台最高（幾乎也是公定價）。不過要擠入美商「認證」的譯者名單並不容易，全台灣大概才十個人，因此美商可說是字幕譯者夢寐以求的合作對象，接到的電影既是

高知名度的娛樂大片，每句的單價又高，只是美商的片量通常不多，加上大多是急件，趕稿壓力也不小。

電影類型會影響每部片的收入

由於電影字幕翻譯是以句數計價，句數的多寡會直接關係到一部電影的翻譯收入。一部電影的對白大約落在一千到二千句之間，除了電影長度會影響句數，電影的類型不同，句數也會有不小的差異。

一般來說，句數最多的是愛情喜劇片，經常多達二千句；句數最少的是恐怖片，少則五百句上下，多則也不超過一千句。另外，紀錄片的句數通常也不少，一部兩小時左右的紀錄長片，句數大約有一千五百句，但紀錄片不一定好翻，因為需要查詢不少專有名詞，經常會比其他片型更花時間。

不過，也並非每個譯者都喜歡句數多的電影，有的人偏愛翻句數少的電影，因為以翻譯流程來為可以快速累積更多的作品量。我個人喜歡翻句數多的電影，因

說，每部片橫豎都要花時間看過兩次，所以台詞比較多就表示能賺比較多。

有時翻一部愛情喜劇片，賺到的稿費相當於三部恐怖片。恐怖片的台詞最少，

但相對來說比較好翻，例如某個角色在林中與朋友走散，就一直大叫朋友的名字

「Michael」，接下來可能好幾句台詞都只是重複大叫這個名字，譯者就完全不必花

大腦，連續打出（或複製貼上）好幾行的「麥可」就好；或是人物遭遇可怕或危險

的情況，一直對同伴說「run」，可能也是接連好幾句的台詞都只是重複在喊這個

字，譯者也完全不用費神，一句句翻出「快逃」或「快跑」就好。

周邊素材可能賺得更多

翻譯院線片時，除了本片，通常還會有一些周邊素材也需要翻譯。一部電影的

周邊素材包括：

1. 前導預告片 (teaser) 和預告片 (trailer)。

2. 一頁簡介（one page）和本事（production note, PN）。本事是指一些製作花絮及演員、導演和幕後團隊訪談的文字介紹，會刊登在平面媒體或一些電影網站上。

3. 一分鐘以內的短版電視或網路廣告（TV spot / online spot）。

4. 一～三分鐘的短版幕後花絮（featurette）。

5. 幕後特輯（EPK），全長約二十幾分鐘，包含電影片段（film clip）和人物專訪（soundbite）。在電影上映前一、兩週會在某些介紹新片的電視節目中播出。

這些周邊素材的翻譯計價方式跟本片一樣，大約一句八元。如果是沒有腳本的聽翻，因為難度較高，一句最多能給到兩倍。但市場上聽翻的價格並不統一，每家片商給的單價可能不同，從九元到十六元都有，譯者最好自己記錄下來，以免請款時忘記（有時連片商窗口都會忘記）。聽翻的案件有時片商會請譯者先報價，不過被砍價的情況很常見，就看譯者自己覺得合不合理，有沒有必要繼續爭取。至於本事的書面翻譯，並不像書籍翻譯是以字數計價，而是以頁數計算，公定價是一頁五

百元，也有極少數的片商願意付到一頁六百元。

電影周邊素材的多寡，也會因為發行商是美商或獨立片商而大不相同。如果是美商，以上提到的素材可能都會翻到，經常所有周邊加總起來的收入可能還超過本片。但如果是獨立片商，可能頂多只有本片外加預告片、節錄的本事（片商從完整本事選取部分翻譯，以節省經費）和一些幕後特輯，能多賺的有限。

事實上，翻譯這些本事或幕後花絮也能補充知識，能更深入瞭解導演的創作理念、演員的詮釋角度和一些趣味的小故事等，我個人是覺得雖然翻起來少了影像感或故事性，但能得知一些拍片的軼事或冷知識，倒也相當有趣。況且翻譯這些額外素材並不困難，多翻就多賺，投報率也不低，對譯者來說是相當實際的收入來源。

國外案件的收費

在電影字幕翻譯界做久了，偶爾會遇到現有客戶介紹的新工作，可能是其他片商正在找字幕譯者。如果是現有客戶介紹的工作，基本上報價時就用相同的單價，

因為他們大概也知道你的價碼，報得太高可能會讓對方打退堂鼓。

除了國內的工作，有時片商也會介紹國外的案子。例如我接過美商介紹的漫威兒童系列 (Marvel Kids) 網站的中文化、迪士尼短片和新加坡院線片的字幕翻譯工作。這種國外翻譯案件，都是由國外窗口直接跟譯者聯繫，工作完成後會直接匯款到譯者的外幣帳戶。

不過提醒大家，如果有機會接到國外的字幕翻譯工作，包括亞洲的新加坡和香港，記得報價時可以報得比台灣的公定價高（約一‧五到兩倍）。這不是獅子大開口，故意想削外國人的錢。實際上，國外的翻譯價碼本來就比台灣高出許多，以國外的標準，這些較高的價碼都是在合理範圍內，而且以華語市場來說，台灣的翻譯水準一直稱得上頂尖，所以國外公司通常會接受較高的報價。

電影字幕翻譯的收支管理2

電視字幕翻譯的計價方式

談完大銀幕電影，接著來看小螢幕電視。電視字幕翻譯的計價方式不是以句數計算，電影類是以一部片為單位，一部電影的酬勞約三千五百元；影集和其他各種節目則是以長度計算，一小時的酬勞約四千五百元，半小時的酬勞就減半（扣掉廣告和預告，以實際需要翻譯的長度來說，一小時的節目約四十五分鐘，半小時的節目約二十三分鐘）。不過這已經算是比較好的價格，有些公司會給得更低。

比較起來，大銀幕和小螢幕的字幕翻譯價格確實差距不小，院線片相對比較好賺。以愛情喜劇片為例，一部電影大約有二千句台詞，大銀幕的稿費是一萬六千元

（一句八元×兩千句），小螢幕就只能拿到三千五百元。不過如果是恐怖片，因為台詞不多，大銀幕和小螢幕稿費的懸殊差距就會拉近。基本上，以電視字幕翻譯來說，譯者接到台詞愈少的電影愈好，接到台詞愈多的電影就愈辛苦。

電視字幕翻譯的稿費偏低，好處是帳款月結、收入穩定，持續翻譯，每個月就會有固定進帳。字幕譯者剛入行時，免不了會有一段心酸時期，覺得字幕翻譯難做又難賺，花了大量的時間，卻只換來微薄的報酬。但有志從事這一行的人，一定要有耐心熬過這段新手上路期，剛開始先以磨鍊翻譯技能為目的，想想看，在累積經驗的同時還能賺錢（雖然不多）也很不錯。若運氣好遇到熱心的編審，在初期不斷給你回饋和意見，指導你各種字幕翻譯的技巧，他們可能就是你最好的翻譯老師，把這當作有人免費幫你上翻譯課，何嘗不是好事？

電視字幕翻譯稿費的差異

即使是同一家電視字幕公司，有時稿費的計價方式也會因節目和譯者的不同而

有所差異。有的公司不分節目種類，只分是不是 Discovery，Discovery 的稿費就比較高。有的公司則會依譯稿品質，讓不同譯者有不同的計價標準，願意給特別優秀的譯者加價。前面提過，電視界通常需要兩種譯者，一種是要翻得快，另一種是要翻得好，後者的總收入也許不如前者，但翻譯每部作品的單價可能就比較高。

另外，有一間國外公司 Deluxe 是按分鐘計費，一分鐘的影片大約二・五～三美元，是以美金付款，案源很多，經常會有急件。如果是急件、聽翻或院線片（可能不是在台灣上映），會自動加價。不過因為是從國外發稿，跟台灣有時差，有時還會遇到晚上十點收到信，隔天凌晨三點就要交稿的案子（但發稿前會詢問譯者的時間能不能配合）。不是夜貓族的譯者，若是不想被打亂作息，就不要接這種夜間急件。

另外就我所知，有些電視字幕公司的老闆本身是譯者出身，這種公司付給譯者的報酬可能會高一點，因為這些老闆自己是過來人，知道字幕譯者的箇中辛苦，所以願意多付一些酬勞，讓譯者更願意繼續待在這一行，用心翻出品質佳的譯稿。

台灣的翻譯稿費仍偏低

就現況而言，台灣的字幕翻譯稿費普遍偏低（尤其是電視字幕翻譯），不算是投資報酬率多高的行業。其實在台灣，稿費偏低的情形適用於任何種類的筆譯，包括書籍翻譯，所以想要把筆譯當作終生職志的人，可能要認清這點，靠著熱情、興趣和自由的生活型態支撐下去。

平心而論，在台灣當字幕譯者並不好賺，酬勞沒有外界想像得好，稿費是一個字一個字慢慢敲出來的，而且有工作才有收入，遇到淡季或生病時收入就會銳減。

此外，字幕譯者沒有年終和勞健保的保障，而且就算翻到賣座破億的院線片，也不會拿到分紅，頂多只能感到與有榮焉。但即使從事電影字幕翻譯想賺大錢不大可能，但把這當成一份正職來養活自己倒不成問題，加上能一直看最新電影，是工作也是娛樂，也是挺理想的。

電影字幕翻譯的收支管理3

報價和提出漲價的門道

電影字幕翻譯的稿費因為大多是依照公定價，譯者就不必擔心會拿到低於市場行情太多的價格，但相對來說，要調漲稿費也不好談。若是真的遇到低於市場行情或你個人收費標準的價碼，願不願意接就要看你自己了。

有些片商的稿費可能達不到你的標準（資深譯者的行情一般來說會高一點），但若是他們的片量多，例如一個月能給你兩部以上的電影，在考慮可以長期合作的情況下，或許就能先接受較低的價格。

不過譯者自己要有個底限，以免破壞市場或個人的行情。各家片商基本上都互

相認識，若是某家片商發現你跟其他片商合作時收的稿費較低，可能會要求比照辦理，把你的價錢調低。如果真的遇到這種情形，不妨實話實說，表示該片商給的片量較多，你才會斟酌少收一點，避免每家片商都想調降稿費，這樣你之前辛苦建立的個人行情就被打壞了。

跟新客戶合作時的報價考量

跟新客戶合作之初，如何報價也是一門藝術。台灣的院線片翻譯市場一直有所謂的公定價，譯者和片商都會知道這個價碼，而這個公定價通常要經過許多年才會調高一點點（調得非常慢，可能每次調整都會超過十年）。

一般來說，美商給譯者的單價會高出許多，但不是所有譯者都擠得進美商的窄門。在接到來電或來信詢問你的檔期和報價時，最好是先報公定價，或是頂多高出公定價〇・五～一元（一句）。通常需要報價的客戶都是你沒來往過或新成立的片商，所以先建立起合作關係是首務，這是拓展客源的開端，是讓你多一家客戶的契

機。一旦開始合作之後，過一段期間再提出漲價也不遲。譯者要把遠光放遠，期待有長期合作的機會。

當然，如果你是資深譯者，一句多報〇‧五～一元是可接受的範圍（通常多報兩元片商就會覺得太高了），尤其如果你的譯稿是「品質掛保證」，而且配合度高，趕件時速度快。通常重視翻譯品質的片商，會願意多付一點錢請好譯者，不過也有些片商只求價錢便宜，認為翻譯好壞不影響票房（這點我個人是相當不認同），你就很難有提高價錢的空間。

提出漲價的時機和方法

電影字幕譯者跟經常合作的片商間的稿費通常是固定的，但雙方合作久了，你也能依個人資歷和市場行情的調整，為自己爭取到較高的稿費。

長期合作的窗口通常會跟你挺熟的（我多數的窗口都是十年以上的老朋友），在適當的時機可鼓起勇氣問問是否有調漲的機會，請對方幫你爭取看看，他們應該

都會願意幫你試試。

如果你已經是字幕翻譯老手，翻譯技巧和文字能力應該都已經在巔峰狀態，往後也不太可能會有大幅的進步，即使如此，你還是能適時要求調高稿費。例如你跟某家片商已經合作了好幾年，配合得默契十足，還經常幫他們救火趕急件，如果他們對你也一直很滿意，不太可能會想更換譯者，應該就會願意幫你調漲一點。畢竟翻譯這一行的酬勞是一分錢一分貨，譯者視自己的譯稿品質適時提出漲價是相當合理的要求。

除了這種譯者主動出擊要求調漲，還有一種情形是被動式的調漲，也就是整個市場行情做了調整，譯者也就能跟著調漲。

幾年前金馬影展和台北電影節率先為字幕譯者調高價碼，有些片商也跟進替譯者調漲。不過當然並非所有片商都會這麼做，所以若市場行情變高，譯者也可主動跟客戶提出要求，否則你默不作聲，部分片商也可能就睜一隻眼閉一隻眼，當作沒這回事。

不過，譯者不可因為片商給的價錢不同就有不同的做事態度。例如某家片商的

急件加錢並不常見

有些急件片商會主動加錢，但情況並不多見。一般來說，其他種類的翻譯，通常遇到急件時，會以加錢的方式來提高譯者接案的意願。不過電影字幕翻譯這一行比較特殊，急件加錢並非常態。我想這個潛規則的原因在於，一來電影字幕翻譯界原本就沒有急件加錢的慣例，二來電影字幕翻譯的工作本來就都是只需幾天就能完成，感覺每件工作都具有急件的性質，也就沒有所謂真正的急件了。

有時遇到比較佛心的片商，發翻急件主動加錢時，我就會當作是「撿到好

價格較低，就隨便翻或總是拒絕急件。不管價格多寡，譯者應該都要一視同仁，一律維持高水平的譯稿品質，才能跟每家客戶建立起彼此的信任度和忠誠度，甚至有時某家片商的窗口換到新公司，都會繼續找你，讓你又多了一家客戶。現在我在這一行已經熬成老鳥，除非是遇到許多急件一起來，難免要排出先後順序，否則我對所有片商都是一視同仁，並不會大小眼。

康」，當然對於這麼佛心的片商，譯者必然也會變得更有忠誠度，但是遇到不加錢的片商也不必抱怨，在這一行純屬正常。然而，若是你真的覺得某個急件太趕或太不合理，有必要加錢，也能主動提出，通常對方為了提早拿到譯稿，加上可能臨時找不到其他譯者，很有可能就會答應。另外，過年或連假期間需要譯者幫忙趕件時，片商有時也會主動加價，我自己就遇過幾次。

不過以我個人來說，我從未自己要求急件加錢，通常就當作是幫忙。這次你願意幫對方趕急件，他們想必會記得你情義相挺，對你抱持感激或留下好印象，也許因此會給你更多工作。

要有存錢和理財規劃

電影字幕翻譯的收支管理 4

電影字幕翻譯這一行也有淡季和旺季之分。一般來說，寒暑假上映的片量最多（但發翻時程是上映前幾個月，所以忙起來的時間點會落在寒暑假之前），不過並非上映的片量多，譯者的工作就會變多，而是要看跟你合作的片商在當年發行的新片數量而定。所以說，每個譯者的淡旺季期間可能不同，就算是同一個譯者，每年的淡旺季時間點也不一定。

譯者的淡旺季要視每個月接案量的多寡而定，而雖然每個月的收入會因接案量有多有少，但長期看來仍算是穩定。

不過從事這一行一定要有存錢和理財的規劃，也最好趁年輕時能多賺一些錢，留作未來的退休金。

有時淡季時，沒工作的情形會持續好幾天，甚至幾週。雖然可能持續會有些零星的收入（例如預告片或簡短本事），不過譯者遇到較久的淡季時，多少會有點緊張，因為這陣子的收入不好，就會繳不出一些固定開銷，例如房租或房貸等。所以字幕譯者平時就要懂得收支平衡之道，工作較少的期間才不會經濟壓力過大。方法很簡單，就是旺季時多存一些錢，來貼補淡季時可能會遇到的金錢缺口。

旺季時，你可能會多賺不少錢，每個月多個幾萬元的收入，但可別因為領到比較多錢就胡亂揮霍，要為之後可能的淡季做打算，固定存錢以備不時之需。當然這陣子賺得特別多，也能適時犒賞自己的辛勞，或是另外存作旅遊基金。

淡季時，也不要太鬱卒，不妨利用多出來的時間讓自己放鬆一下，讀點閒書、看些優質電影、多陪陪家人、找好友聚聚或繼續之前因趕件中斷的計劃。

稿費入帳經常是幾個月後

電影字幕譯者還要特別注意，稿費通常是隔幾個月才會入帳。所以就算這個月接案比較多，但真正領到稿費最快也是下個月或幾個月之後的事。

另外，每家片商支付稿費的方式和時程都不盡相同，有的是翻完一個案件後馬上就能請款，有的是要翻完同一部電影的全部素材才能請款，有的甚至是要等到電影上映才能請款。而請完款後，有的是隔月就會撥款，有的則是要等一～三個月才能領到。

我自己的情況是，每個月都有進帳，只是領多領少的問題。這個月接案多，接下來幾個月的入帳就多，但每家片商支付稿費的時程不同，所以平均來看，每個月的進帳並不會天差地別。若是這個月領到特別多，就存下來留作以後使用，因為很可能大筆的稿費這個月已經領得差不多，下個月進帳就會變少。

偶爾會被拖欠稿費，要適時追問

電影字幕譯者有時也會遇到稿費被拖欠很久的情形。其實只要是從事翻譯這一行，無論是哪個種類的翻譯，由於是自己接案，無法掌握每個客戶的信譽或付款習性，有時可能會遇到對方遲遲不幫你報帳，或是請款過了很久卻不付款的狀況。譯者可能會不好意思去催款，但就算臉皮再薄，還是得鼓起勇氣適時詢問和催促一下，通常請款過了三個月還沒收到稿費，就能提醒一下對方，如果再過一個月稿費還是沒有下來，那就再催一次。

我自己就是臉皮很薄的人，通常是對方真的拖了很久（比如半年），我才會追問。不過建議大家不要像我拖這麼久，尤其是每個月有固定必要支出的譯者，也許對方只是忙到忘了幫你請款，你拖了半年才提醒，付款時程就會拖更久。

一般而言，片商跟你聯繫的窗口就是幫你請款的人。你申報費用之後，他們得再跟公司的會計請款，有時可能哪個環節一時疏忽，遺漏了你的請款單，如果你遲遲不追問，對方可能根本不會察覺遺漏了哪筆款項沒有付款。我就曾經因為遲遲未

收到帳款，詢問對方後才發現對方把我的請款資料弄丟了，要我重新填寫和申請，結果又要重跑一次程序，等到拿到稿費又是更以後的事了。

即使是一向付款迅速又乾脆的美商，我也遇過被拖欠稿費的情形。當時也不知道是哪個環節出了問題，最後居然拖了將近一年才順利收到款項。另外，美商有一部分的稿費（通常是本片和預告片）是直接從美國付美金到譯者的外幣帳戶，但我也遇過幾次聯繫窗口（coordinator）忘了請款。所以如果過了一、兩個月，完成的工作還沒列入傳票（invoice）讓我確認款項的話，我就會寫信提醒付款單位（通常美國的回覆很快，當月就會幫忙報帳和付款）。

因此，譯者翻過的每個案件都要自行記錄下來，即使請過款也要持續追蹤對方是否按時付款，因為這當中存在著各種人為疏失的風險，可能會導致延遲付款。譯者是一個字一個字累積出稿費，工作是很辛苦的，可別讓自己做了白工。

稿費被拖欠一年的例子

我曾遇過一家片商，請款後過了很久，一直沒收到稿費，我與窗口聯繫後，對方答應會幫忙查看，但過了一個月仍毫無回音。於是我再詢問一次，結果又過了一個月仍沒消沒息，等到第三次詢問時，對方才說找不到我的勞報單。那沒辦法，只好重填一次，重跑一次請款程序，結果又等了三個月，但稿費還是沒有下來。

平時脾氣超好的我，這時有點不開心了。結果一問之下，對方說公司最近財務拮据，老闆表示翻譯費先拖著，當下我的怒氣真是沖到破表（只是內心，表面還是客氣回應），但跟對方撕破臉也沒什麼幫助，最後就只能請他們盡量幫忙了，後來那筆款項足足等了一年多才拿到。這件事讓我實在很感慨，難道字幕翻得好對票房沒有幫助？譯者在外片市場就是最低階的一環？

那次是我入行至今遇過拖欠稿費最誇張、最令人惱火的情形，不過那是很早期的事了，也算是比較罕見的例子。通常片商不會這麼過分，我想我只是剛好運氣不好罷了。不過，那家片商立刻成為我的拒絕往來戶，之前就經常幫他們趕急件，卻

老是被拖欠稿費，又發生那次嚴重拖欠稿費的事件之後，已經徹底破壞彼此合作的信賴度。

譯者和片商之間的往來要建立在互相尊重上，譯者如果遇到這種不良片商，經常幫他們趕稿，付款時卻拖拖拉拉，搞得好像要跟他們乞討酬勞，不只是浪費時間，還搞得自己不愉快，不如索性放棄合作，把時間留給其他的客戶和新工作。

電影字幕翻譯被拖欠稿費的情形不算太糟

平心而論，電影字幕翻譯領到稿費的時間，會比書籍翻譯或其他種類的翻譯來得快，而且被拖欠的情形也會好很多（可別被上面的例子嚇到了），就算被拖欠，也頂多是幾個月（除了極少數例外）。書籍翻譯的話，就不時聽說被拖欠將近半年，或者不應該說是「被拖欠」，而是有些出版社會在合約中明文規定，翻譯完成先支付一半的稿費，另一半的稿費會在書籍出版後的一個月內結算付清，但等到一本書出版往往是交稿好幾個月後的事了。

電影字幕翻譯比較即時性和速食性，幾天內就能翻完一部電影，通常翻完不久就會上映。一般來說，在電影上映前就能請款，而且請款程序也不會太複雜，大多是填個勞報單，簽名拍照回傳即可。

不過由於每家片商的請款和入帳時程不一，譯者最好自行做紀錄，以免忘了申請或未收到稿費。

我自己的做法是，用 Excel 表格將每個月的翻譯案件記錄下來，翻完一個案子就記下費用，並標示紅色和黃底。申請費用後去掉黃底，等到最後入帳後再把紅色改成黑色，表

接案小常識

　　除非譯者一次領到的稿費在兩萬元以下，否則稿費都會被預扣10%的所得稅。此外，自由接案的個人譯者也沒有公司替你投保勞健保。

　　那麼譯者該不該加入工會呢？若是稿費經常超過兩萬元，那麼就可考慮加入工會。常見的工會如翻譯工會或藝文工會等，加入後除了有勞健保，也能避免被扣二代健保的補充保費。另外，譯者也沒有年終獎金可領，少了農曆年前的小確幸。

示這個案件已完全結案。譯者可設計自己的記帳方式，以便管理各筆費用的請款和入帳時程。

對電影字幕翻譯這一行最常見的問題

我每年會固定去幾間大專院校或機構演講「電影字幕翻譯概述」專題。在演講結束後，我都會開放問答時間，以下是幾個最常見的問題：

Q1：電影片名是誰取的？

我最常被問到的問題就是：「片名是誰取的？」很多人都會覺得，電影的中文片名是譯者取的，其實並不是。

就院線片而言，中文片名是片商決定的。片商對於片名相當慎重，一般都會召集全公司一起開會，大家集思廣益。因為片名常常會影響到票房，有一個吸引人的響亮片名，有時會讓電影更賣座。

舉個例子，我曾經翻過一部由暢銷小說改編的青少年電影，題材滿另類的，是在講殭屍談戀愛。小說的中文書名叫《體溫》，直譯自英文原著的書名「Warm Bodies」。在翻譯電影之前，片商要我先讀一遍小說，以瞭解這部作品的情節和風格。後來翻完電影，覺得挺好看的，但一直覺得如果片名直接沿用中文小說書名《體溫》，聽起來實在不太吸引人。

後來片商的窗口告訴我，他們把片名取為《殭屍哪有這麼帥》，我一聽就覺得這個片名取得太厲害了，完全符合這部電影的賣點和內容，應該會引起不小的迴響。果不其然，上映後，以同類型的電影來說票房十分亮眼。

不過這個例子的情形是中文版小說不是那麼暢銷，所以電影可以另取片名。如果中文版小說在台灣非常暢銷，通常改編成電影時就會沿用中文書名，以免書迷反彈，而且電影中的角色名稱都會依照小說中的譯法。

電影小常識

　　台灣片商取片名時，常常會把同一個明星主演的電影歸納成同一系列片名，即使電影毫不相干。例如早期阿諾・史瓦辛格 (Arnold Schwarzenegger) 的「魔鬼」系列，包括《魔鬼終結者》(*The Terminator*)、《魔鬼複製人》(*The 6th Day*)、《魔鬼大帝：真實謊言》(*True Lies*) 等。

　　另外，威爾・史密斯 (Will Smith) 有一陣子則是「全民」系列，包括《全民超人》(*Hancock*)、《全民情聖》(*Hitch*) 和《全民公敵》(*Enemy of the State*)。

　　不過，最被「濫用」的應該是「神鬼」這個稱號。大概只要冠上這個稱號，觀眾就會買單（現在觀眾可能都膩了早已不適用），所以很多大咖都曾經擁有這個稱號，包括李奧納多・狄卡皮歐 (Leonardo Dicaprio) 的《神鬼獵人》(*The Revenant*)、《神鬼無間》(*The Departed*)；麥特・戴蒙 (Matt Damon) 的《神鬼認證》(*The Bourne Identity*)；強尼・戴普 (Johnny Depp) 的《神鬼奇航》(*Pirates of the Caribbean*) 以及布蘭登・費雪 (Brendan Fraser) 的《神鬼傳奇》(*The Mummy*) 等。

然而，如果是影展片，通常會請譯者提供「片名建議」。影展人員影展在宣傳手冊印製前就要先確定片名，但一場影展通常會有幾十部、甚至上百部電影，影展人員可能來不及看完所有電影，所以發翻時會請譯者提供片名建議，但不一定會獲得採用（實際上採用的機率並不高），除非是很有創意的片名，不然他們通常會另外想出其他更吸引人的片名。

除了片名，有時片商也會自行決定片中的角色名稱，尤其是動畫片。例如《功夫熊貓》(*Kung Fu Panda*) 裡主要角色的名稱，包括熊貓阿波，蓋世五俠悍嬌虎、快螳螂、俏小龍、靈鶴和猴王等，都是由片商全體員工開會決定，經常還要「回譯」(back translation) 成英文，取得國外電影公司的同意。由片商自取的角色名稱會在發翻時一併提供給譯者。

Q2：一部電影的字幕翻譯由多少人完成？

這本書看到這裡，讀者應該都已經知道答案。不過確實有不少人會以為一部電

影的字幕翻譯是由好幾個人共同完成，但實際上都是由一名譯者獨立完成。所以有時看到網友在討論電影翻譯時，稱字幕譯者是翻譯「小組」，其實應該更正為「翻譯小姐」（或「先生」）。

在出版界，有時熱門的外文書為了要盡早推出中文版，翻譯書籍時會有合譯的情況。反觀電影字幕翻譯，由於專業的字幕譯者獨自一人也能在三天內翻完一部片，以這種速度根本不必再另找譯者幫忙，所以合譯的情況幾乎沒有，除非是原譯者突然有事無法完成，必須交由其他譯者完成（但情況實在很罕見）。

例如，我曾經翻過某部動畫片，當時的情況比較特殊。原譯者尚未看片，但已經先從初步的腳本翻了大約一半，後來影片和最後版腳本到齊時，原譯者正好出國，只好找我來救火，幫忙修正原本翻好的那一半，再補翻另一半，最後幾乎整部片還是由我一人獨自完成，而花的時間跟我自己翻完一部片的時間其實差不多。

Q3：翻譯一部電影需要多久的時間？

關於這個常見問題，我在內文中已有說明，通常一部院線片在幾天內就要交稿，少則只有兩～三天的翻譯時間。台灣市場為了對抗盜版，電影的上映檔期經常要搶全球同步，翻譯時間也因此被嚴重壓縮，所以在台灣要成為專業的電影字幕譯者，「速度快」尤其重要，一定要練就自己成為翻譯快手。

Q4：遇過最難翻的電影是哪一部？

談到最難翻的電影類型時，我經常會被問道：「到目前為止你覺得最難翻的電影是哪一部？」我至今的回答仍是：「沒有耶。」這絕非誇口，而是經驗累積的結果。各種類型的電影都有不同的翻譯難易度，在經過幾百部電影的洗禮之後，我覺得每種類型都不難掌握，一旦著手翻譯，很快就會進入狀況。當然，對於各種類型都駕輕就熟的功力需要長年的實務磨鍊和經驗累積。

Q5：電影字幕譯者的收入好嗎？

其實我並不常被問到這個問題，畢竟收入是比較私人的問題，基於禮貌，多數人可能不好意思開口問，不過我在這裡就一併解答這個許多人心中的OS問題吧。

我不能斷言從事這一行的收入好不好，因為投資報酬率也要納入考量，但我能明確告訴各位：「努力多接一些案子，收入應該會比一般上班族來得高。」

Q6：沒有案子的空窗期要怎麼調適心情？

連我這種電影翻譯界的老鳥，有時也會遇上連續幾天或一週以上沒有案子可接的情況，那麼譯者在空窗期要怎麼調適心情呢？

每個電影字幕譯者應該都會遇上空窗期，只是頻率的不同，新手譯者遇到的頻率會多一點。我覺得遇到空窗期最重要的是要沉得住氣，讓自己過得慢活一點，可轉換心情做些平時沒空做的事或發展一些興趣。我沒工作時就會盡量多陪家人和多

看電影，因為一旦又開始忙起來，可能連續幾週、甚至幾個月都沒有自己的時間。若是真的閒不下來的人，在空窗期也可試著去接一些不同類型的翻譯案子，來打發沒工作無所事事的煩悶，比如接個影集翻譯，或是交期不趕的書籍翻譯。翻書的好處就在於交稿期通常比較長，就算中間有電影翻譯的案子進來時也能暫時擱著，再利用空檔慢慢完成。

Q7：有沒有發生過什麼難忘的事？

難忘的經驗不少，其中最慘的大概是電腦壞掉。因為電影字幕翻譯的交期一向很趕，可能連短短一、兩天的耽擱都不容許，有時甚至僅僅半天無法工作就會趕不上交期，所以電腦壞掉對我來說猶如被判了死刑。

有一次我正在趕急件時，電腦突然當掉，而且看起來就是那種令人膽戰心驚的壞法（電腦完全開不了機），雪上加霜的是那天剛好是週日。週日通常電腦維修中心沒有營業，但我手上的案件隔天就要交稿，而且還有將近一半尚未完成。最後設

法找到一家有個人電腦「特急件救援」的公司，把電腦抱到他們的門市，現場三分鐘快速檢測，確定硬碟短時間內救不回來，許多檔案也不見了。不過幸好我有隨時把翻譯檔案存在雲端的習慣，所以翻到一半的那個檔案還找得到。

接著我當機立斷，立刻買了一台新電腦，火速趕回家。從出門去修電腦到買了一台新電腦回家坐定繼續工作，前後只花了三小時，但還是少了三小時的翻譯時間，後來只能熬夜趕稿，最後終於在千鈞一髮之際如期交稿。對於電影字幕譯者來說，電腦出問題可不是開玩笑，當下你會覺得比天塌下來還慘。

經過那次的慘痛經驗，我後來就同時準備兩台電腦，一台作為主要工作使用，另一台則當作備用。兩台電腦都會設定在方便我隨時使用的狀態，比如設定好一些快速鍵和加裝用得到的軟體。對我來說，電腦是生財工具，額外準備一台電腦是必要成本，也算是買個安心，以備不時之需。譯者有必要讓自己的電腦設備一直處於良好狀態，因為電腦壞掉可能會導致你少接工作，或是延誤交稿而影響到信譽，那反而就得不償失了。

對有志進入這一行的人想說的話

喜歡電影、喜歡語言又喜歡學習新知的人，最適合做電影字幕翻譯這一行了，但前提是你要有耐操抗壓、隨時上工、假日趕件的心理準備。不過，最關鍵的，你一定要熱愛電影，這樣你才能從工作中獲得樂趣。

對翻譯新手而言，從小螢幕做起是進入這一行最快的管道。不過萬事起頭難，剛開始一定比較辛苦，但在這個過程中，你也正好能評估自己適不適合這個產業。

如果翻了一陣子仍然熱情不減，那就能考慮把這個行業當作終生的正業或副業來經營。

有人會擔心自己的翻譯能力不足，覺得入行前是不是要先看一些翻譯理論書或去上翻譯課？有興趣的人當然都可以做，但最直接的方式，還是上網投履歷表，開始接案，這也是踏上字幕翻譯之路最有效的途徑。

電影字幕譯者不見得文筆要多好，中文造詣要多高，電影字幕翻譯界就有一位高手曾在接受訪問時表示，自己會在這一行遊刃有餘的主要原因：「大概就是因為中文不好吧！」他解釋：「因為不夠好，所以翻譯出來才夠口語、白話、易懂。」因為字幕翻譯不像其他種類的翻譯，並不需要使用多麼優美的詞藻，這個特性或許能鼓舞擔心自己中文不夠好的人。

不過，語言是會不斷變化和發展的，因此扮演語言轉換角色的翻譯工作就不應該墨守陳規。字幕譯者需要多方面吸收不同領域的新詞並善加使用，讓自己的翻譯品質更富彈性和創意。

字幕翻譯沒有規則可供套用，也沒有特定理論可供依循。我迄今翻過數百部電影，一步步練就出字幕翻譯的語感、技巧和策略，這種功力並非一蹴而就。新手譯者在實際翻過幾部電影之後，就會開始熟悉和掌握到字幕翻譯的文字風格。說句真

心話，字幕翻譯沒有太多的「撇步」，但需要長時間的培養和精進，所以不管是翻譯老手或新手，都應該持續翻電影、看電影、注意新用語、瞭解時事和鄉民哏。

在我看來，要翻出活潑、生動、傳神、口語又生活化的字幕對話如同開車，真正開車技術好的人，在開車時可能不會感到車子的存在，也不覺得自己擁有什麼特別的駕駛技術，因為開車已經成為他們生活的一部分。翻譯也是這樣，一旦翻久了，技巧熟練了，每天的翻譯工作就會成為生活中一件極簡單自然的事了。

國家圖書館出版品預行編目 (CIP) 資料

我的職業是電影字幕翻譯師：一年翻 50 部電影的祕密 /
陳家倩作 . -- 一版 . -- 臺北市：眾文圖書 , 2019.08
　面；公分
ISBN 978-957-532-530-5（平裝）

1. 電影　2. 臺灣

987.7933　　　　　　　　　　　　　　　　108011737

SE077

我的職業是電影字幕翻譯師
一年翻 50 部電影的祕密

定價 300 元

2019 年 8 月 初版第 1 刷

作者	陳家倩
責任編輯	黃炯睿
總編輯	陳瑠琍
主編	黃炯睿
資深編輯	顏秀竹
編輯	何秉修・黃婉瑩
美術設計	嚴國綸
行銷企劃	李皖萍・王盈智
發行人	陳淑敏
發行所	眾文圖書股份有限公司
	台北市羅斯福路三段 100 號 12 樓之 2
網路書店	www.jwbooks.com.tw
電話	02-2311-8168
傳真	02-2311-9683
郵政劃撥	01048805

本書任何部分之文字及圖片，非經本公司書面同意，不得以任何形式抄襲、節錄或翻印。

本書如有缺頁、破損或裝訂錯誤，請寄回下列地址更換：

新北市 23145 新店區寶橋路 235 巷 6 弄 2 號 4 樓